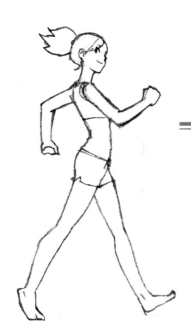

漫畫人物設計
保證班

作者：ヒラタリョウ

監修：田中裕久
（海豚漫畫更新學院 MBA 講師）

漫畫人物設計
保證班

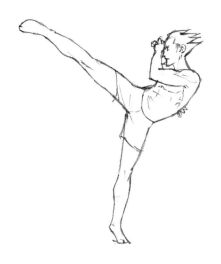

ヒラタ　リョウ
RYO HIRATA

目　錄

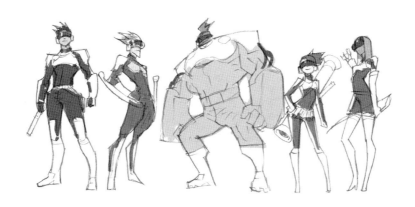

前　言

本書是以有關人物「設計」的想法為主來說明。

我認為高明的畫出一張圖，與高明的設計出人物是兩回事。

有人繪畫技巧非常高明，每一張都畫得很棒，可是排列起來看時，卻讓人覺得就只能描繪類似印象的人物而已。

反之，有人雖然畫畫不是那麼高明，但不論是人物的分開描繪或創意的構思方法卻都很優異，因此能活躍在工作現場。

即使如此，倘若沒有具備基本技術，就無法把自己腦中的形象表現在紙上。

於是在本書，前半部彙整學習繪畫基礎能力的項目，而後半部則收錄了有關人物設計的項目。

不單只是「可愛」、「好看」等喜好或感覺的問題，也在作品中加入人物的角色或功能等話題。

我想任何圖樣也都能加入許多共同的事項。

建議讀者，不妨先從自己認為不足之處，或感興趣之處開始閱讀。

<div align="right">

人物設計者

（海豚漫畫更新學院 MBA 講師）

ヒラタリョウ

</div>

很高興將本書完成付梓。我不會畫畫，可說完全是個門外漢，可是經由和ヒラタ先生一起製作本書，以及每週 2 次觀看在海豚漫畫更新學院 MBA 做人物速寫的學生們作畫的樣子，因而加深對畫畫作業的理解。畫畫最基礎的似乎就是「仔細觀察事物」。在畫人物速寫時，高明的學生仔細觀察模特兒，而拙劣的學生只是看自己所畫的畫。在本書第 1 章所介紹的ヒラタ式的「看事物的方法」，我想就是這個技術。在第 2 章則是變形的作業。如此思考時，就會發現畫畫的作業其實就是表現的方法不同而已，可說和製作故事或人物完全相同。

人都有擅長與不擅長之處，因此如果有人想從製作故事切入，可參考本書姊妹作，如果想從作畫切入，就從本書切入較好。只要熟知本書所寫的內容，我想就會了解這 2 冊所說的東西其實是殊途同歸。

由衷盼望各位讀者能畫出自己真正想要表達出來的東西。

<div align="right">

海豚漫畫更新學院 MBA 講師

田中裕久

</div>

本書的使用方法

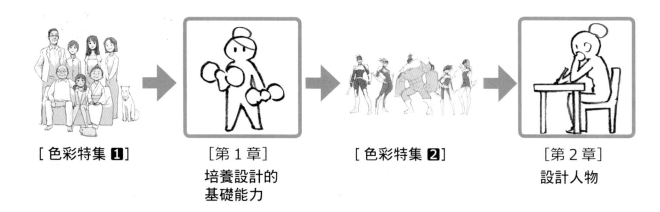

[色彩特集 **1**] → [第 1 章] 培養設計的 基礎能力 → [色彩特集 **2**] → [第 2 章] 設計人物

本書是階段性的來學習人物的創作或作畫所需的技術。在第 1 章是學習提升基礎繪畫能力的技法或觀念，接著在第 2 章是依循第 1 章的基礎來學習，如何表現出人物的魅力。依循主題或定下目標來塑造人物，習得表現的技法。

[本書使用的畫材]

鉛筆（三菱 UNI [B ～ 2B]）
使用硬質筆芯的鉛筆時，粗略描繪的線不易擦掉，因此建議使用較軟的筆芯。

影印用紙
建議使用薄紙，這樣在粗略描繪的草稿上再重疊一張紙時，即使不用透寫台也能使原畫透出來方便描繪。

B、2B

鉛筆　　　　　　　　　　影印用紙

軟橡皮擦
不會像一般橡皮擦般出現屑。而且能改變形狀，因此容易修正細小的部份。

彩色（**Adobe Photoshop CS4**）

使用時，
撕成小塊使用

軟橡皮擦

彩色

2 款色彩特集介紹

　　由於個人電腦普及率越來越高，在人物著色的作業也變得方便許多。我實際受託的工作也包括著色的作業。

　　本書在第 1 章與第 2 章的序設有色彩特集，各別假設實際受託的工作來完成作品。我想可供各位做為參考。

　　學習色彩、正確描繪人體、有意圖的變形都一樣重要。只要牢記色彩的使用方法，各位所能表現的範疇就會更寬廣。

[色彩特集 ❶]　桐嶋家的一天

　　不論是「小海螺」或「櫻桃小丸子」、「蠟筆小新」或軟體銀行的電視廣告等，任何時代都有許多以家族為主題的娛樂作品。這次特別從分開描繪人物的觀點，來畫出 3 代同堂的一家人的一天。

　　或許有某些地方很相似，儘管分開描繪家族中，各有不同性格的每一個人是很平淡的作業，但卻能大致練習在製作人物上所需的要素。而且，練習這種簡單的畫，能夠在進行變形前，確立各位最基礎的圖樣掌握能力。

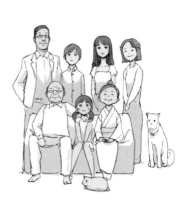

[色彩特集 ❷]　地球防衛　第 2 代 SWALLOWTAILS 設定畫

　　在大約 30 年前，有名為「地球防衛　燕尾服」的 5 人組英雄人物，而這次是把他們的兒女們再次聚集起來設定製作所謂的「第 2 代燕尾服」。暫且假定受託製作這個企劃的工作。以色彩來區分人物形象的方法固然是老套，但卻能實際感受到在實踐上還是頗管用。就以我個人來說，雖然壞人角色已經歷 40 年，但像對自己兒女般疼愛第 2 代燕尾服，因此就培育他們的意義上來說，描繪威嚴阻擋在前的敵人老大時還是感到最快樂。

　　有明確的目標時，就能利用變形的作業來讓各位的作品變得更華麗。練習變形的畫之後，不久就能以畫來表現出自己想像的世界。

父親・洋

長女・美樹

長男・渡

母親・幸江

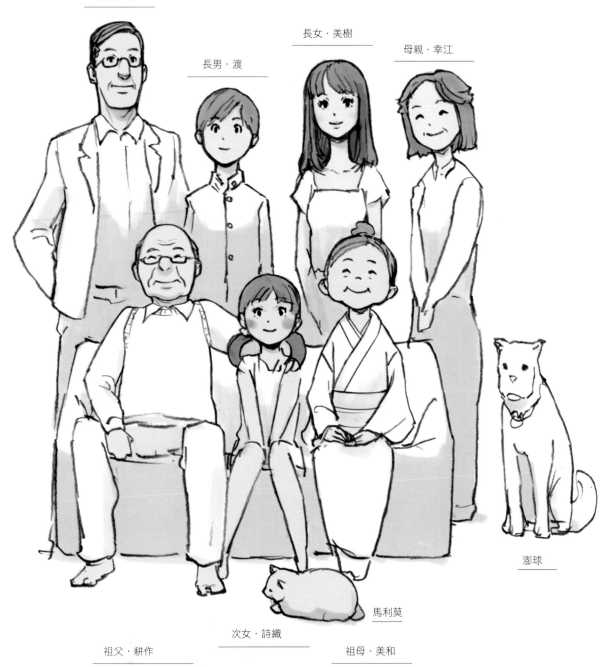

澎球

馬利莫

祖父・耕作

次女・詩織

祖母・美和

01
全家福照片

首先從 3 代同堂全家人的全家福照片畫起。再加上飼養的貓狗。注意每個角色的年紀、全體的均衡，意識能分辨出每一個人來製作。想要畫出讓人一眼就能分辨的人物，必須先以文字來思考該人物的最大特徵，這點相當重要。

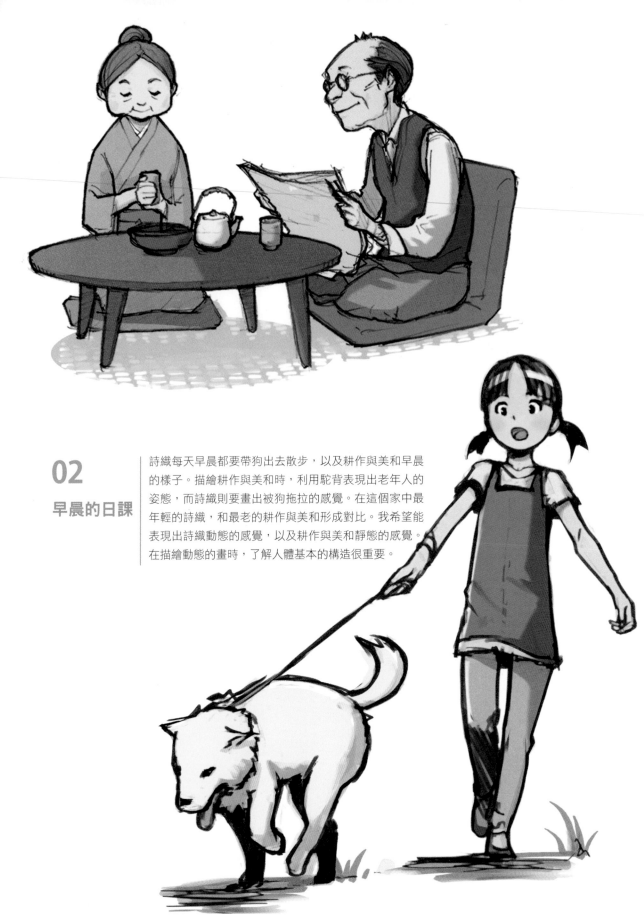

02
早晨的日課

詩織每天早晨都要帶狗出去散步,以及耕作與美和早晨的樣子。描繪耕作與美和時,利用駝背表現出老年人的姿態,而詩織則要畫出被狗拖拉的感覺。在這個家中最年輕的詩織,和最老的耕作與美和形成對比。我希望能表現出詩織動態的感覺,以及耕作與美和靜態的感覺。在描繪動態的畫時,了解人體基本的構造很重要。

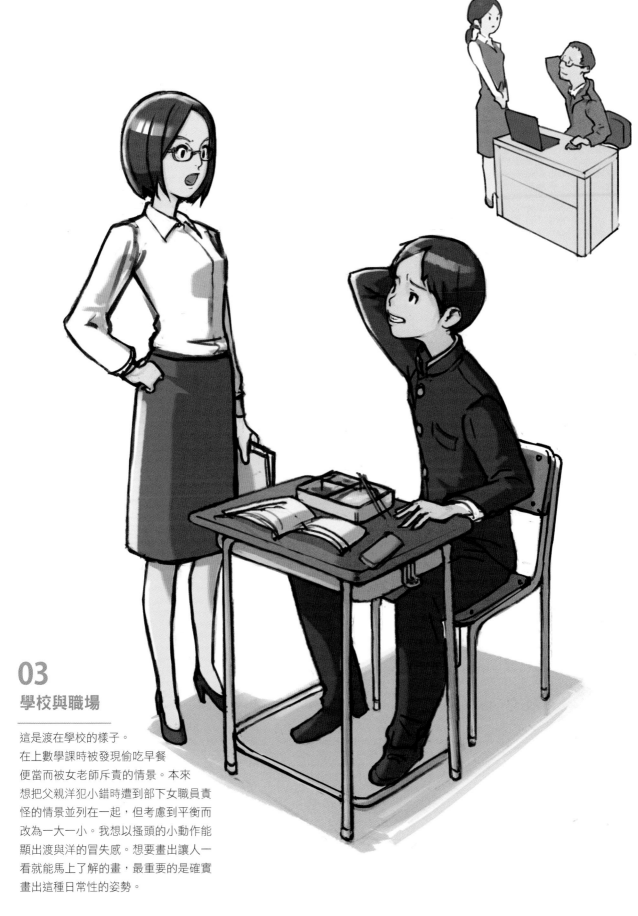

03
學校與職場

這是渡在學校的樣子。
在上數學課時被發現偷吃早餐
便當而被女老師斥責的情景。本來
想把父親洋犯小錯時遭到部下女職員責
怪的情景並列在一起，但考慮到平衡而
改為一大一小。我想以搔頭的小動作能
顯出渡與洋的冒失感。想要畫出讓人一
看就能馬上了解的畫，最重要的是確實
畫出這種日常性的姿勢。

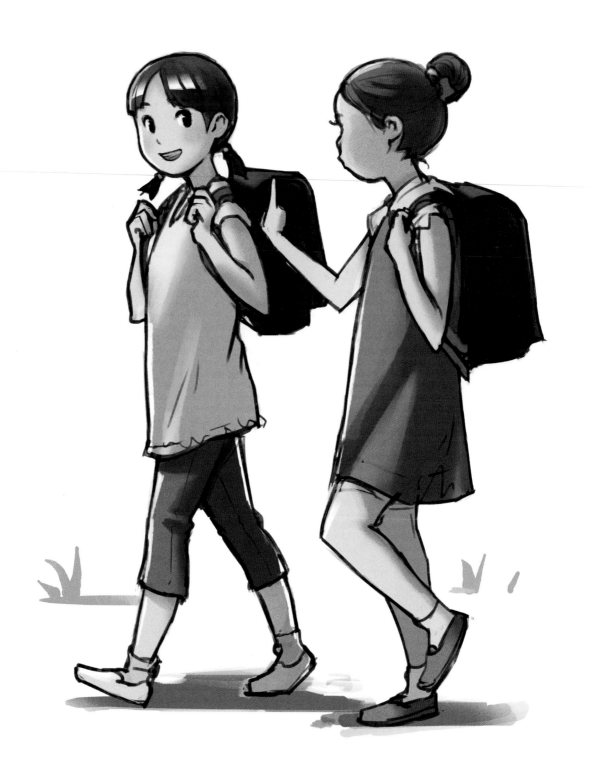

04
放學情景

這是詩織和同學的放學情景。「簡單性」是本特集的概念之一，因此角度是簡單的橫向位置。以簡單的構圖來形成空間最傷腦筋。我認為只要畫出詩織的可愛、天真即可。此外，只要加入家族以外的人物，就能了解該人物在家庭外所建立的人際關係、度過什麼樣的社會生活。雖然微不足道，但卻是描繪出該人物人品的有效手段。

05
課外活動
與打工

這是渡從事課外活動的景象，以及美樹的打工情景。在第 9 頁的全家福照片中，把美樹畫成「賢淑」、「清秀」的形象。但想不出該讓這樣的美樹從事什麼樣的打工而列舉出幾種，最後選出「最不像」的加油站打工。只要一開始就把該人物本來具有的特徵表現出來，接下來就能畫出意外性的東西。從這種意義來說，以序來確實呈現該人物的特徵很重要。

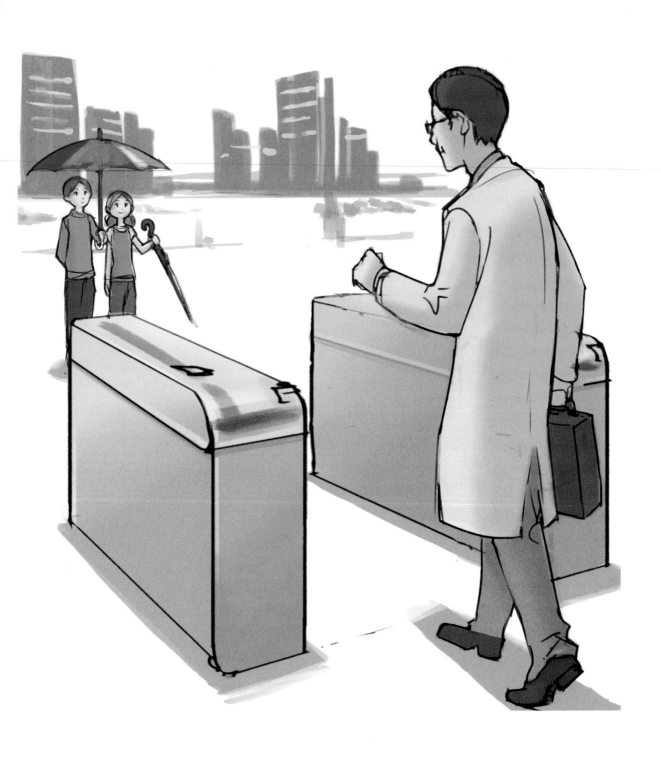

這是洋的返家情景。因為下雨,所以渡與詩織帶傘到票口來接
父親。這張會連接到下頁全家人圍繞餐桌的畫面,因此畫出讓
人感到溫馨的景象。3 人站立位置的描繪方法在本章有解說,
但畫出人物之間的視線交會最重要。

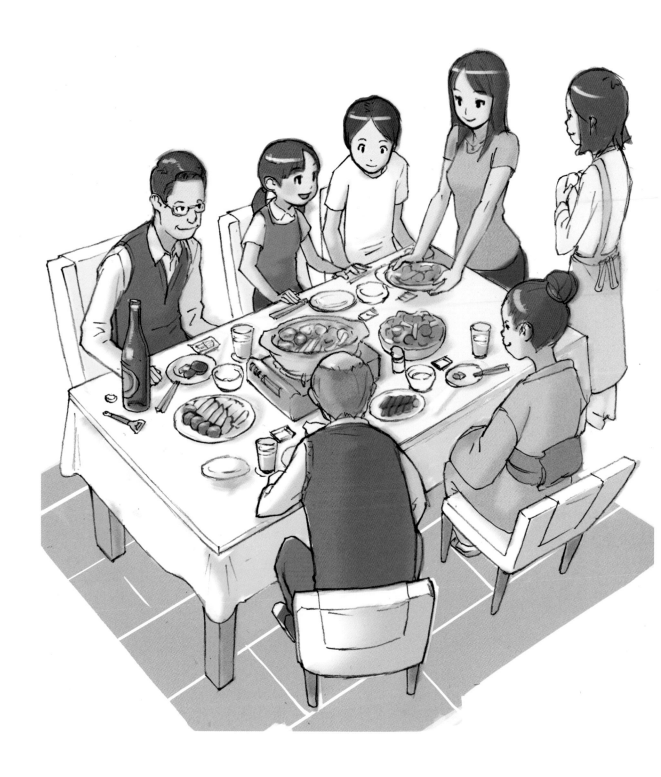

07
一家團圓

本作品的主菜是全家人圍繞餐桌的情景。我（著者）本身是獨生子，因此只能憑想像來描繪。全家最熱鬧的時刻，圍繞餐桌的每一人看起來都很開心。儘管在現實的世界，家人各有各的煩惱或問題，但這次並未畫出這種陰影的部份。在作品中呈現「舒適的空間」是很好的練習。使大家看起來都很開心的秘訣是詩織・渡・美樹 3 人的笑顏。把 3 人的笑顏做出微妙的變化，就能描繪出更令人印象深刻的畫。

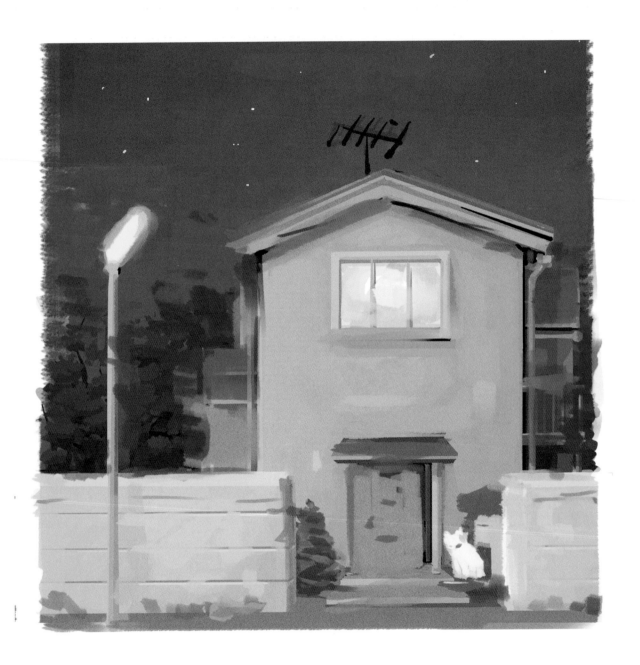

08
一天的結束

這是桐嶋家的外觀。從家中透出溫暖的光線，常會讓觀看的人湧出一股鄉愁。雖然是自己創造的空間，但如果能想要參與其中，我認為這幅畫就成功。從起居室，或是浴室傳達溫暖的氣息，我想描繪出這樣的感覺。

Chapter 1
培養設計的基礎能力

就算是非常高明的畫家，也必定具備擅長的技術與不擅長的技術。想要成為專家，就是把擅長的技術再進一步加強。

只要有擅長的領域，不必克服不擅長的技術也能成為專家，不過成為一名畫家也要有最低限度非有不可的技術。在本章，首先解說在設計人物時最低限度必須要具備的能力。

此外，也一併說明在作畫時初學者很容易犯錯的要點。

我想能夠自由自在運用這些技術之後，才能從事人物的設定。

請反覆練習記住的技術，把該技術變成自己的東西。

1 意識視平線

不僅是人物，想要描繪交通工具或建築物等東西時，必須意識「視平線」。
就是照相機、視線的高度。

意識視平線

　對現在自己所描繪的部份，必須意識是向下看或向上看，不能隨便畫。
環視全體，確認有無格格不入的感覺。

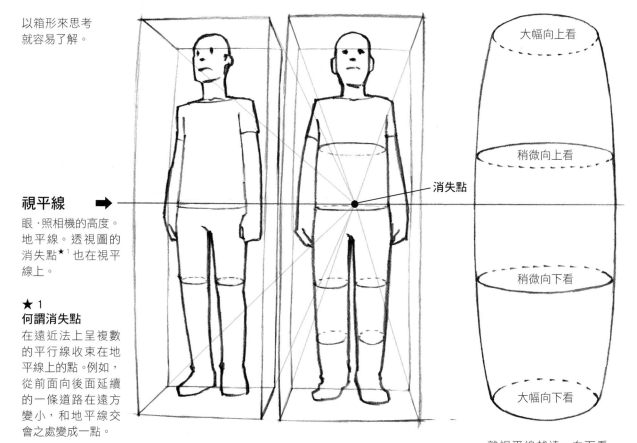

以箱形來思考
就容易了解。

視平線 ➡
眼‧照相機的高度。
地平線。透視圖的
消失點[★1]也在視平
線上。

★1
何謂消失點
在遠近法上呈複數
的平行線收束在地
平線上的點。例如，
從前面向後面延續
的一條道路在遠方
變小，和地平線交
會之處變成一點。

消失點

大幅向上看

稍微向上看

稍微向下看

大幅向下看

離視平線越遠，向下看
或向上看就越吃力。

仰望	
特徵	容易顯出魄力或臨場感。 不易了解全體的形狀。

視平線下降時…

變成向上看的畫。
（仰望）

俯視	
特徵	稍微後退的印象、客觀的印象。 容易了解位置關係或狀況。

視平線上升時…　　　　　　　　——消失點

變成向下看的畫。
（俯視）

分開使用視平線

　我在描繪人物時，畫面常會呈現出稍微仰望的構圖。這是因為以往曾在遊戲公司工作過所致。因為攜帶式遊戲機的畫面非常小，為在其中略顯出魄力而開始採用稍微仰望的構圖。

A　普通

在較小的畫面上缺乏魄力。

如何在較小的畫面中顯出魄力？

B　稍微仰望

在畫面中能顯出動態或臨場感。

C　俯瞰

予人客觀、說明的印象。

選擇哪一種隨個人喜好。
依想要表現的東西來分開使用。

觀看方法依視平線而異

有 3 名模特兒（A、B、C）分別站立。請確認不同相機高度觀看方法的差異。

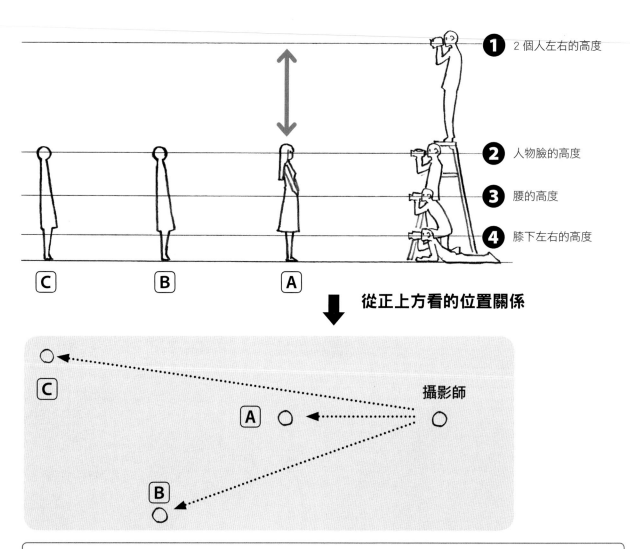

❶ 2 個人左右的高度

❷ 人物臉的高度

❸ 腰的高度

❹ 膝下左右的高度

C B A

從正上方看的位置關係

C

A ◯

攝影師 ◯

B ◯

以插圖來確認

確認右邊插圖（參照 14 頁）的視平線、位置關係。

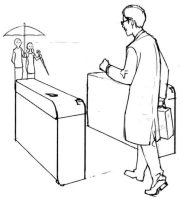

視平線位在前來迎接的孩子們的臉部高度。

此外，從正上方看的位置關係是如下圖所示。

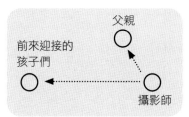

父親

前來迎接的孩子們

攝影師

從各個相機的高度所見的形象圖。**看看地平線（視平線）與模特兒（A、B、C）的關係。**位於近處的人物、遠方的人物都在相同部份重疊地平線。記住這點，在畫面上配置 2 位以上的人物時，可做為一種基準。

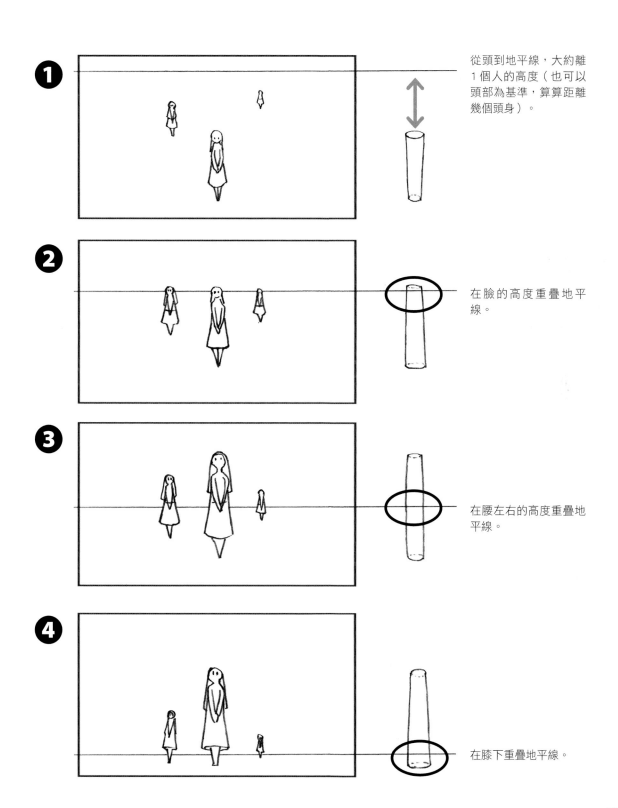

❶ 從頭到地平線，大約離 1 個人的高度（也可以頭部為基準，算算距離幾個頭身）。

❷ 在臉的高度重疊地平線。

❸ 在腰左右的高度重疊地平線。

❹ 在膝下重疊地平線。

2　把握立體型態

人物是否有時會看起來很扁平？首先，以立體造型來意識所描繪的對象。

1 | 身體的立體感

1 先把人物看成一個立體的箱型

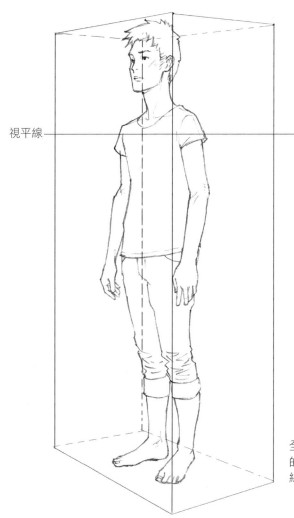

視平線

全身納入多少大小
的箱子，意識視平
線在何處。

2 以簡單的形狀來掌握

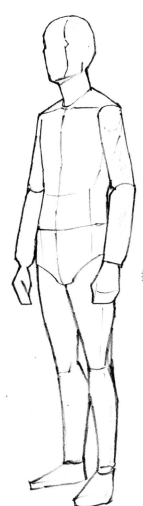

換成箱子或圓柱等簡單的形狀。

3 思考和相機的距離

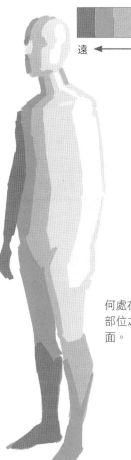

遠 ← → 近

何處在最前面、何處在最後面。
部位之間重疊時，意識哪個在前
面。

4 意識轉折點

修掉角度，呈現更精確的人體。
意識何處是軀塊的轉折點。

把手臂或腿等身體的部位做為箱子或圓柱
來思考，這是掌握立體人形的秘訣。不過人
體還是要全體連動才能產生律動。注意不要
變成像堆積木般死板的畫。

在此所列舉的畫，是僅以掌握立體形態的
秘訣描繪而成。在描繪人體時，並非每次都
是這樣粗略表現。在繪圖的過程中，如果感
到畫得不順而變成平面，就重新評估再畫。

2　臉的立體感

修圓的臉

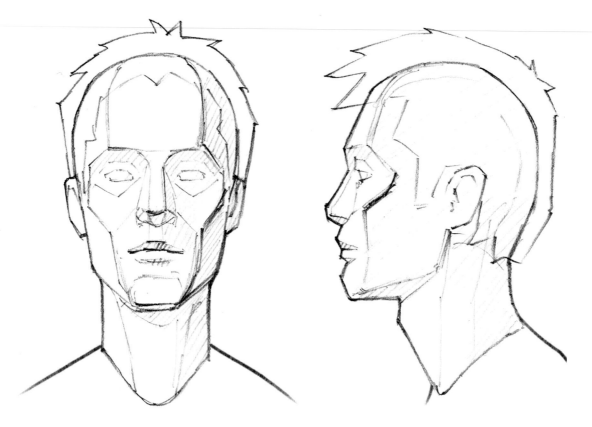

留意顴骨與耳朵的關係。從正面來看時看起來近，但從側面來看就了解實際上有距離。

和照相機的距離感

遠 ←——→ 近

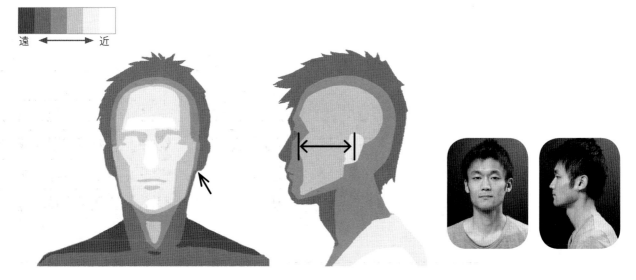

修圓的臉

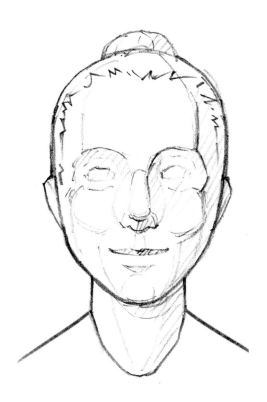
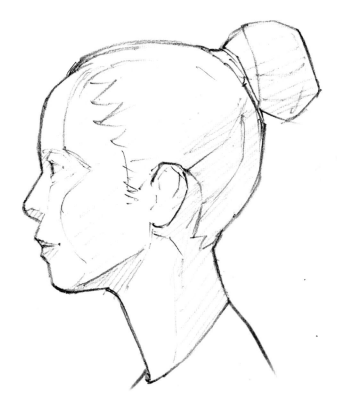

女性的輪廓比男性柔和，較不易看出界面，因此將稜角修成平面就比較困難。每一個人的骨骼都不同，請仔細觀察來找出面的轉折點。

和照相機的距離感

遠 ◄————► 近

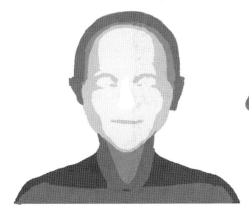

3 ┊ 手臂的立體感

　　從正面來看時，手臂看起來好像較短，但實際上長度沒有變。看不到的地方就憑想像來表現縱深感。

放下手臂　　　　　　　　　　　　　　　　　**舉起手臂**

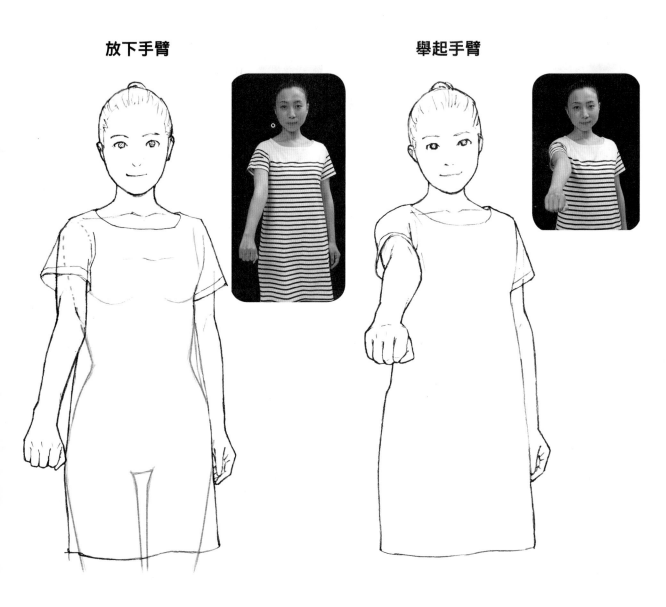

意識斷面

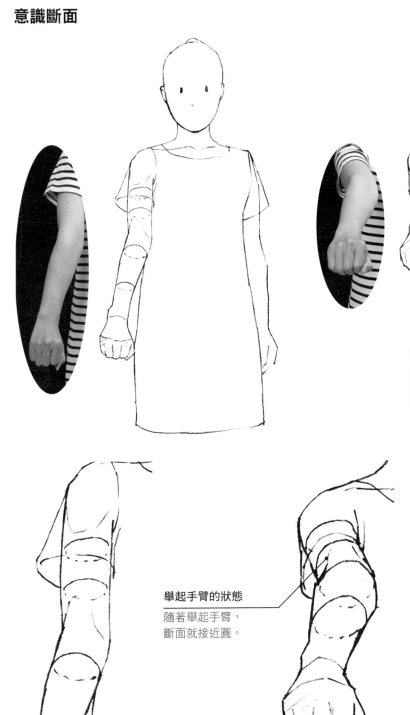

舉起手臂的狀態
隨著舉起手臂，
斷面就接近圓。

放下手臂的狀態
斷面變成扁平的橢圓形。

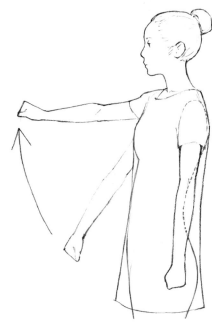

從別的角度來看時，就能
清楚看出手臂舉起。

3 了解描繪人體時必要的骨骼與肌肉

完全無視人體的構造來描繪的人物，一看就有格格不入的感覺。理解人體基本結構，才能畫出有自然動態感的人物。

1 ｜ 骨骼

描繪時重要的骨骼有 11 處

如果要仔細探究骨骼或肌肉，恐怕可編成一本書。
是故在此僅列出作畫上最重要的部份。

- **接近身體表面（以線條來描繪）的骨骼**
- **顯著（以線條來描繪）的肌肉**

　學習骨骼或肌肉的目的畢竟是希望畫得很像，因此不需要把全身 200 個以上的骨骼全部記住。

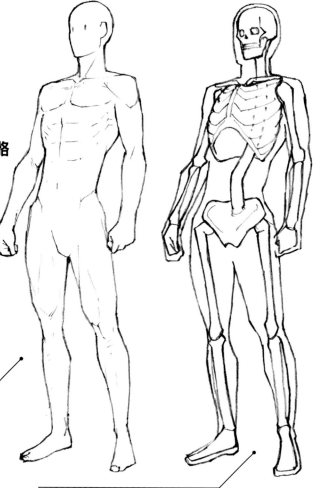

意識自己現在描繪的線條是要表現什麼東西。凸出的部份、凹下的部份是肌肉還是骨骼。

因為不會經常描繪骨骼的畫，所以理解這些簡單的構造就足夠了。

● 成為要點的 **11** 處骨骼

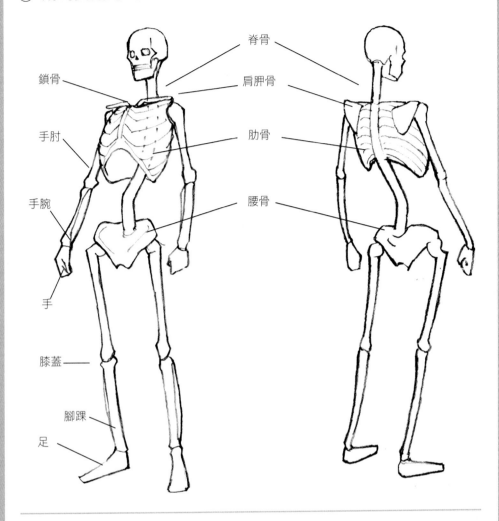

脊骨
肩胛骨
鎖骨
手肘
肋骨
手腕
腰骨
手
膝蓋
腳踝
足

● 肋骨的方向

肋骨的角度是從中心呈 V 字形
（注意斜向線條的方向）

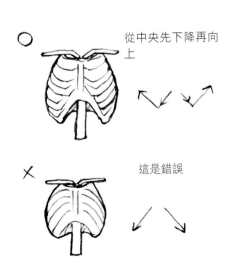

從中央先下降再向
上

這是錯誤

2 肌肉

肌肉沒有伸展的意識

雖是基本的問題，卻很重要。這是因為

「肌肉雖能收縮，卻不能憑自己的意志來伸展」所致。

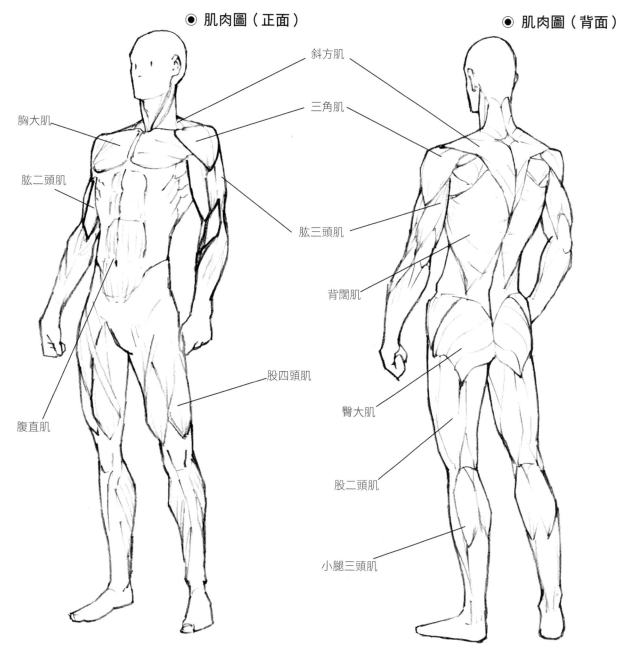

◉ 肌肉圖（正面）　　　　　　　　　　　　　◉ 肌肉圖（背面）

斜方肌

三角肌

胸大肌

肱二頭肌

肱三頭肌

背闊肌

股四頭肌

臀大肌

腹直肌

股二頭肌

小腿三頭肌

彎曲 · 伸展手臂　動作的原理

　　如果肌肉能進行收縮也能伸展，那麼僅關節的一方（肱二頭肌）就足夠。就因不能如此，所以才需要相反側的肱三頭肌。

　　不論是伸展手臂、伸展腳，實際上需要相反側的肌肉收縮才能辦到。

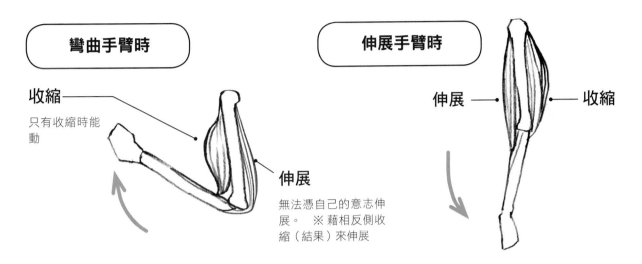

| 彎曲手臂時 | 伸展手臂時 |

收縮

只有收縮時能動

伸展

無法憑自己的意志伸展。　※藉相反側收縮（結果）來伸展

伸展　　收縮

　　與其說是彎曲關節來使肌肉的形狀改變，不如說是藉由肌肉活動（收縮）來使關節彎曲。瞭解這點後，就會明白在活動身體時哪個部位的肌肉會緊張（收縮）。

◉ 啞鈴運動

斜方肌

三角肌

這個運動主要使用到三角肌與斜方肌。

伏地挺身　上‧下

Q　伏地挺身的動作需要什麼肌肉？

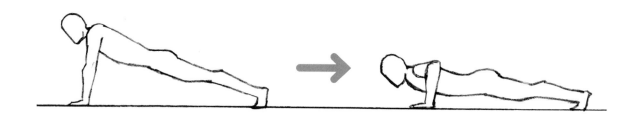

從正面來看就容易了解…

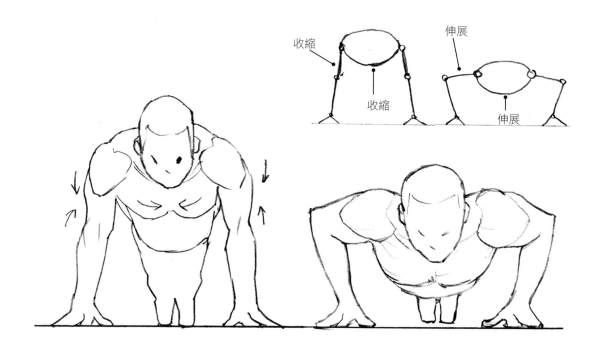

A　主要需要的是**胸大肌**與**肱三頭肌**
　　（實際上其他各部份也有影響）。

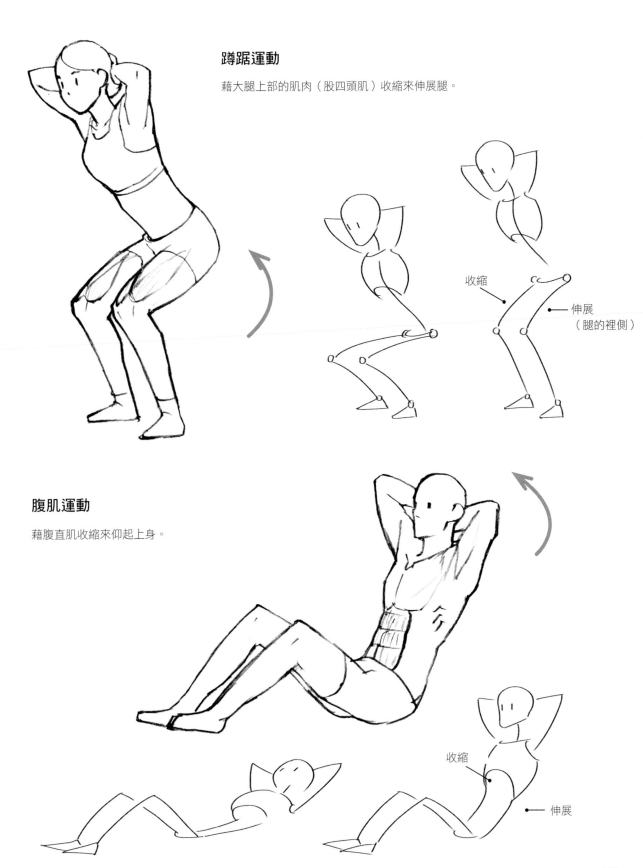

蹲踞運動

藉大腿上部的肌肉（股四頭肌）收縮來伸展腿。

收縮

伸展
（腿的裡側）

腹肌運動

藉腹直肌收縮來仰起上身。

收縮

伸展

3 手、手臂

此外一開始先說明最重要的事。

「手指沒有肌肉」（手掌除外）

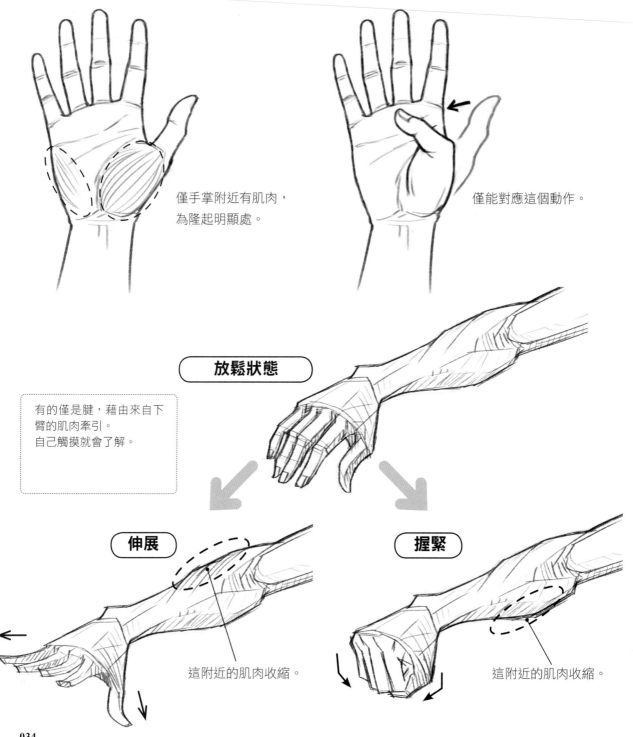

僅手掌附近有肌肉，
為隆起明顯處。

僅能對應這個動作。

放鬆狀態

有的僅是腱，藉由來自下
臂的肌肉牽引。
自己觸摸就會了解。

伸展

握緊

這附近的肌肉收縮。

這附近的肌肉收縮。

手臂斷面的形狀

從側面來看手臂很粗，但從正面來看卻意外的細。

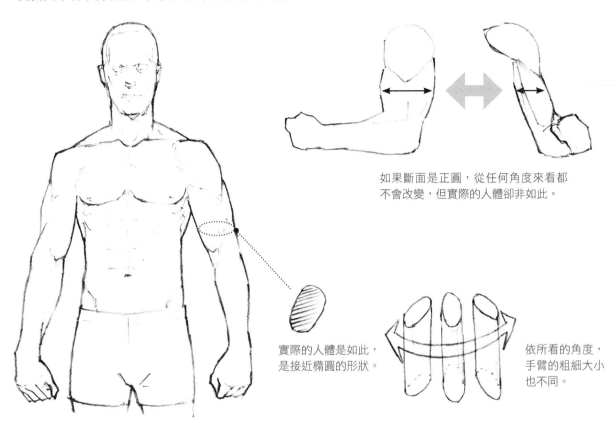

如果斷面是正圓，從任何角度來看都不會改變，但實際的人體卻非如此。

實際的人體是如此，是接近橢圓的形狀。

依所看的角度，手臂的粗細大小也不同。

手臂形狀的掌握方法

人體很複雜，因此藉由整理來掌握。

 ❶ 原來的照片。　　**❷** 意識形狀的轉折點。　　**❸** 大致連接點與點之間。　　**❹** 完成。

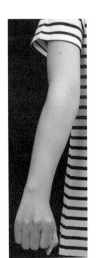 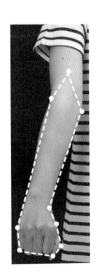 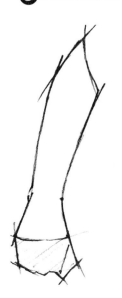 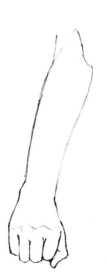

從各種角度所看的男性手臂與手

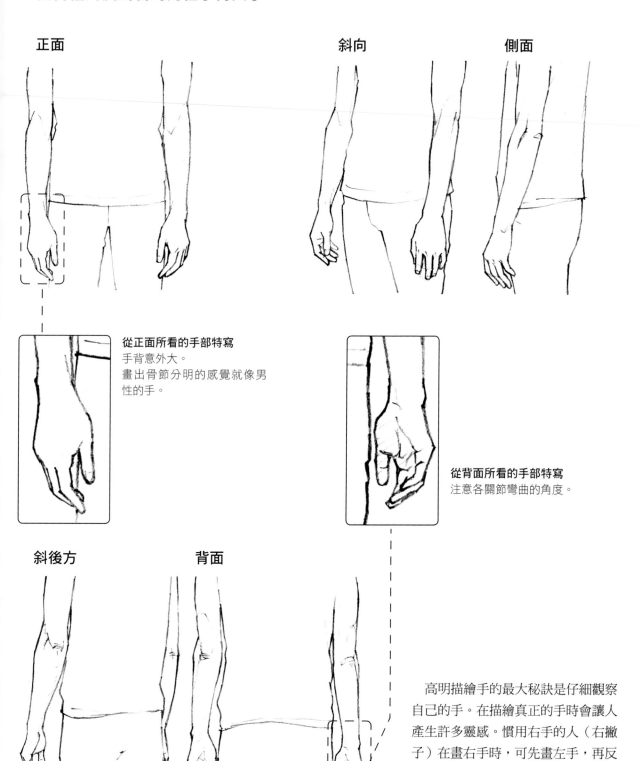

正面

斜向

側面

從正面所看的手部特寫
手背意外大。
畫出骨節分明的感覺就像男性的手。

從背面所看的手部特寫
注意各關節彎曲的角度。

斜後方

背面

　高明描繪手的最大秘訣是仔細觀察自己的手。在描繪真正的手時會讓人產生許多靈感。慣用右手的人（右撇子）在畫右手時，可先畫左手，再反轉過來描繪，或把左手照鏡子來畫。畫手會越畫越高明。

從各種角度所看的女性手臂與手

正面

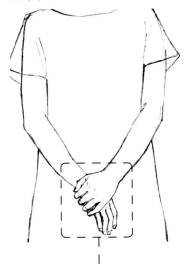

斜向

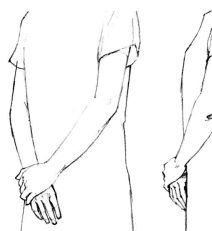

側面

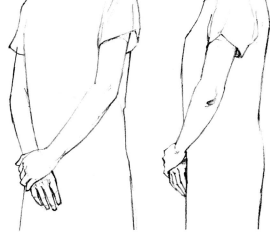

在前面交叉的手部特寫
描畫時要注意別畫得過於骨感，而是要帶有圓潤的感覺。就會變成有女人味的手。

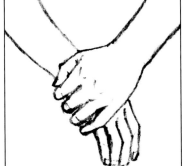

在後面交叉的手部特寫
實際的手有許多皺褶（資訊），要畫到什麼程度視情況而定。
儘量整理成容易看懂的畫。

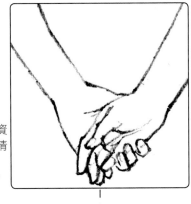

斜後方

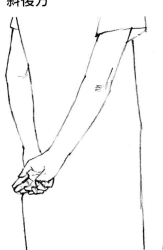

斜後方

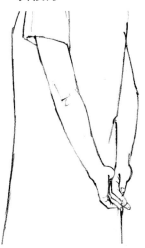

背面

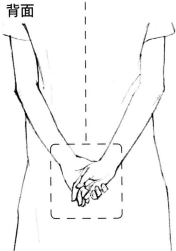

4 | 腿、腳

首先了解基本的形狀

從正面來看時，內側與外側腳踝的關係變成八字形。

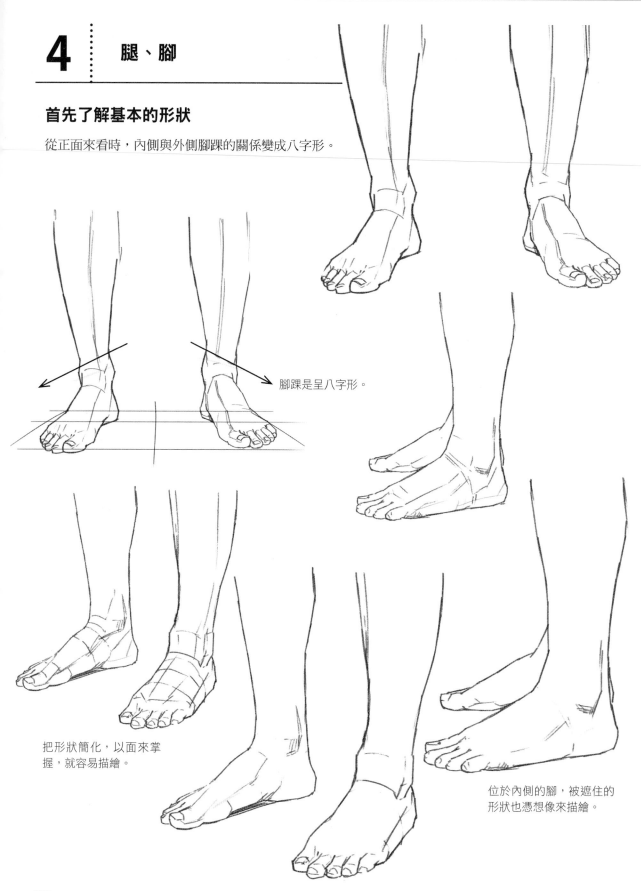

腳踝是呈八字形。

把形狀簡化，以面來掌
握，就容易描繪。

位於內側的腳，被遮住的
形狀也憑想像來描繪。

請注意不能畫得像陷入地面，或是浮在空中一般，只要思考該如何才能畫出和地面相接的感覺，就能確實顯出人物的存在感。

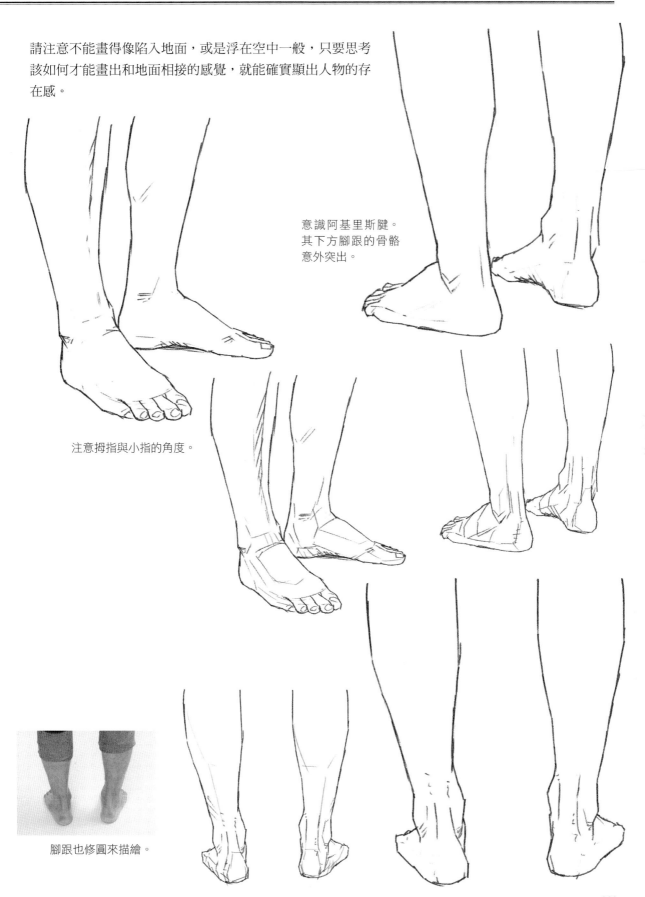

意識阿基里斯腱。
其下方腳跟的骨骼
意外突出。

注意拇指與小指的角度。

腳跟也修圓來描繪。

各種姿勢・表現

[坐在椅子、抬起腳跟的姿勢（踮腳）]

前　　　　　　　　斜向　　　　　　　　側面

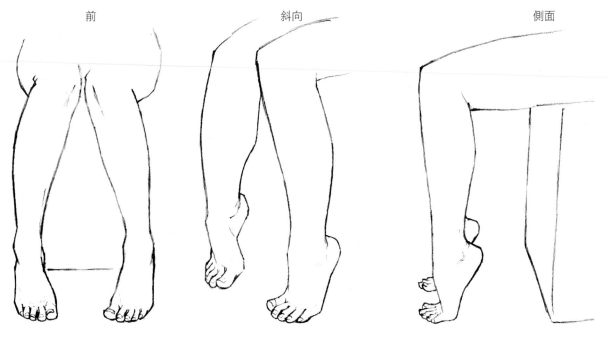

注意從膝下到腳背的線條。

[坐在椅子、把腳伸直的姿勢]

正面　　　　　　　　　　　　　　　　側面

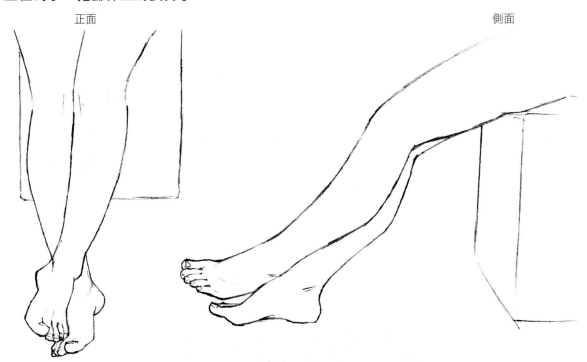

[把重心放在前腳、抬起後腳腳跟的姿勢]

　　不限於腳，以漫畫的情形來說，究竟該畫到哪裡、省略哪些是問題所在。配合想要描繪的人物找出省略的方法。

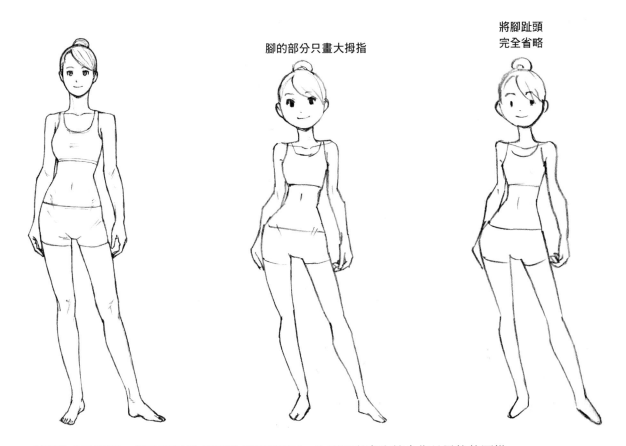

腳的部分只畫大拇指

將腳趾頭
完全省略

　　所謂的人物設計，並不僅是思考髮型或服裝而已，也要思考畫出符合作品風格的圖樣。

5 男女全身

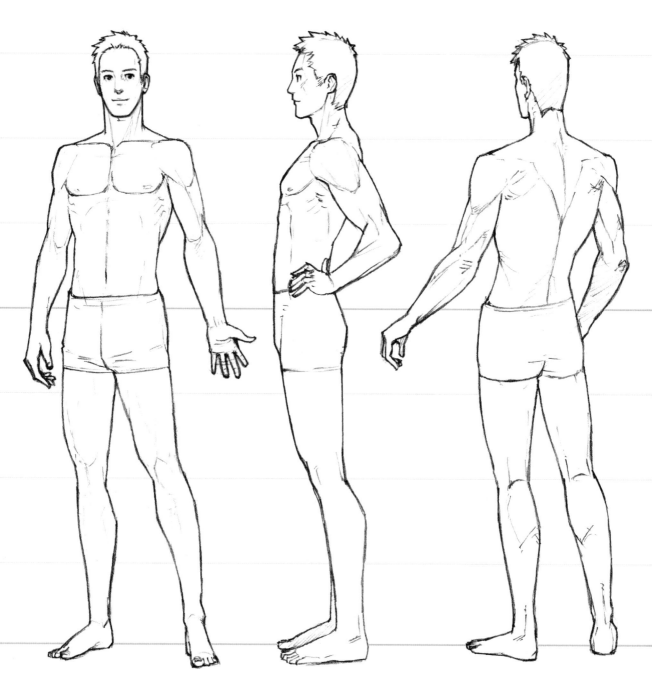

成人男子（三面圖）

1 肩

意識肩與胸的關連。肩在胸的外側。想像完成的人物旋轉手臂的畫，來確認有無格格不入的感覺。

2 臀

在現實世界，有各種臀部的形狀，但這次是描繪模特兒體型的女性。只要在臀下方的大腿之間製作一個銳角三角形，就能呈現出優美的體型。

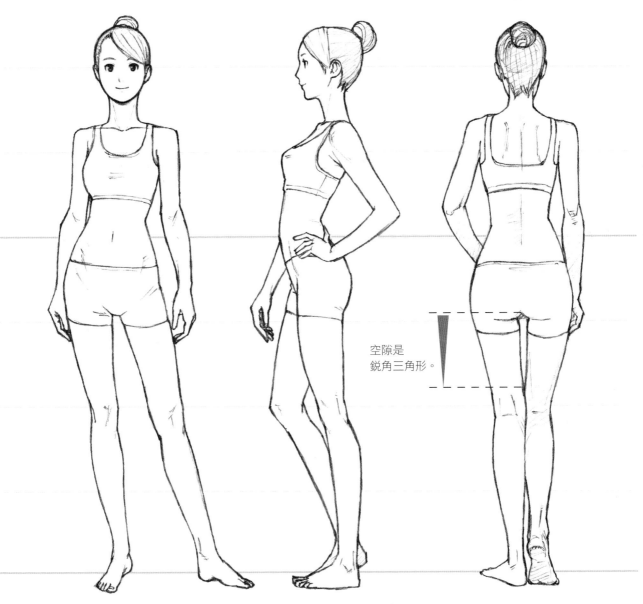

空隙是
銳角三角形。

成人女子（三面圖）

❸ 骨骼

成人的骨骼與少年少女的骨骼，在大小或粗細上都不相同。首先記住自己所描繪的成人的骨骼。孩子的情形比較纖細，但如果是力氣大的人物，就畫得更結實一點。

❹ 腿的根部

注意骨盆與腿的根部如何連接。腿的根部是附在骨盆的外側。意識腿的起始處在骨盆的外側，就能畫出漂亮的腿部線條。

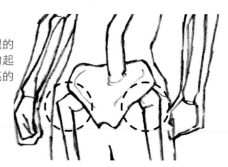

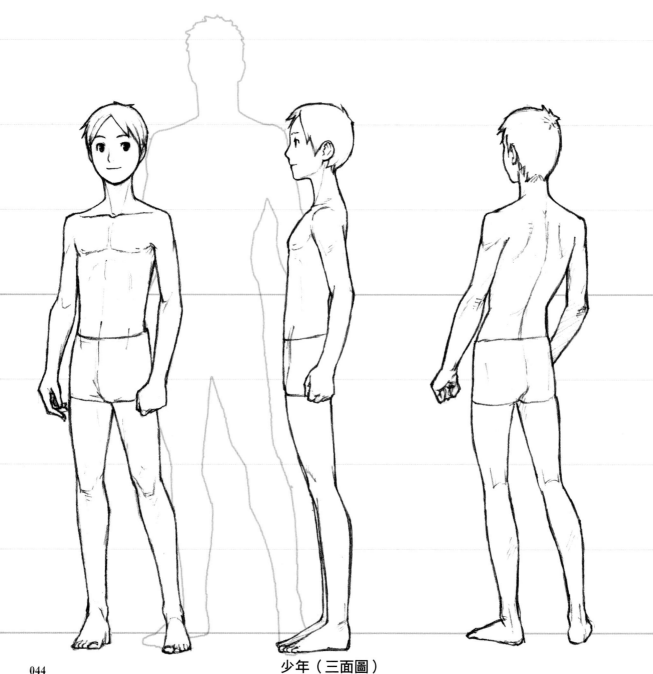

少年（三面圖）

5 膝

注意所描繪的腿的膝朝向哪一方。依膝的方向，腿的呈現方法也有很大不同。意識膝蓋就能高明描繪。

6 頸

從側面來看時，人的頸並非從身軀垂直伸展。只要把身軀向斜前方伸展並放上頭部，就變成人的基本立姿。

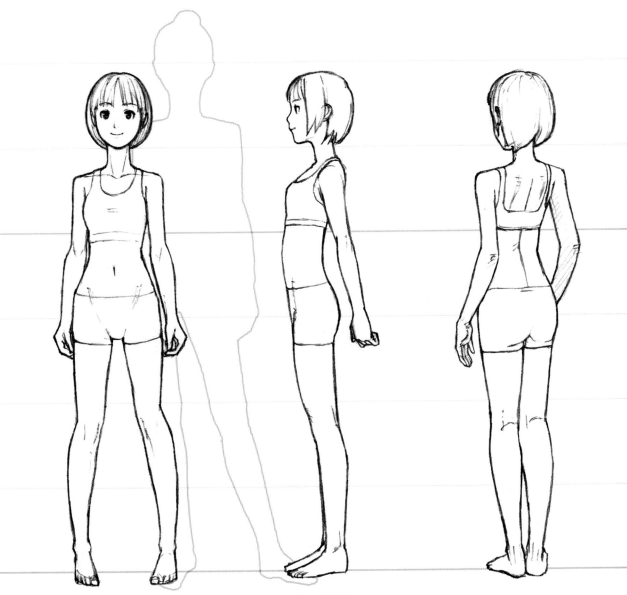

少女（三面圖）

6 描繪男女全身的作業

2 種畫法

在此介紹 2 種畫法。

A 在設計人物時，想要確立形象的畫法…〔順勢描繪〕

B 描繪三面圖，配合背景的透視圖法的畫法…〔正確描繪〕

A 順勢描繪

可說是毫無章法可言。可從手臂開始畫起，也可從腳開始畫起，不管是否符合透視圖法，或是溢出紙張，完全不要緊。

這是把腦中所產生的模糊形象明確畫在紙上的作業。我想只要當作是公開給別人看之前的階段，心情就不會緊張。把人物的情感或動作自由自在的描繪在紙上。

自分が
わかれば ok
（自己看得懂就可以了）

這和描繪三面圖後、正確放在背景上是不同的作業。不要管畫得好不好，順勢即可。

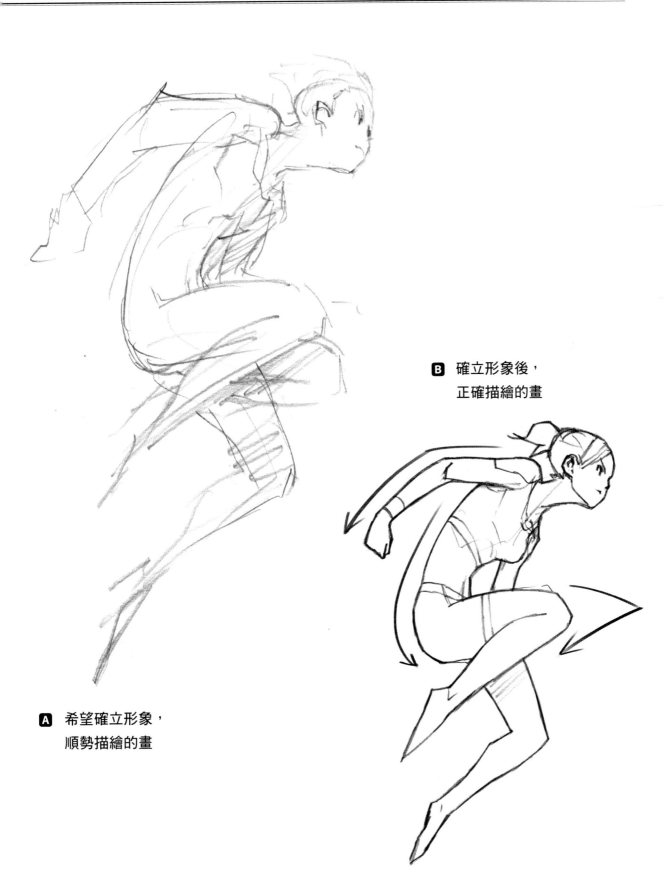

B 確立形象後，
正確描繪的畫

A 希望確立形象，
順勢描繪的畫

B 正確描繪

- 固定形象後，描繪三面圖。
- 依照規定大小來畫，配合背景的透視圖法來描繪。
 以下介紹如上所述，要求正確性的畫法。

依照規定的尺寸來描繪

1

抱著「無論如何都要畫在裡面」的心情來進行。

2

描繪中心線、身體的動向。

中心線

3

經常確認全體的平衡。

連接兩肩的線

4

注意身體各部位的形狀來畫上肌肉。

5

左右顛倒來檢查形狀
是否走樣。（實際上
可以從背側透過紙來
觀察）

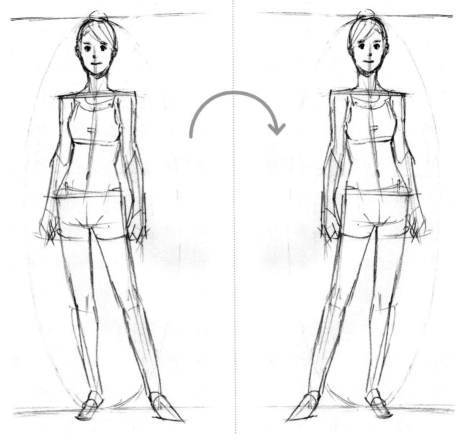

6

完成概略的打底後，
重疊放上新的紙張來
描圖。並非畫底稿，
而是要重新再畫一
次。

7

不要過於專注於細
部，而是意識全體的
平衡。

4 自由自在運用角度與表情

在此說明，不同角度的臉部以及各種表情的畫法。此外，也提到仔細觀察實物或照片的重要性。

1 ┊ 從各種角度來描繪臉

如果能從各種角度來畫臉，表現的範疇就會更寬廣。

0° 正面

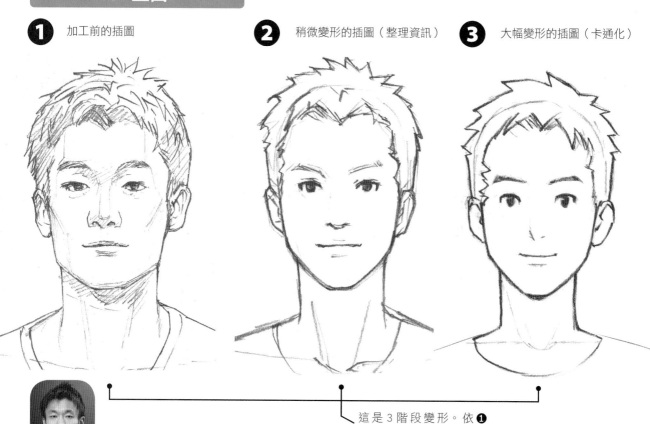

❶ 加工前的插圖

❷ 稍微變形的插圖（整理資訊）

❸ 大幅變形的插圖（卡通化）

拍照位置
[正面]

這是 3 階段變形。依 ❶
→❷→❸的順序增強變形
（誇張‧省略）的程度。

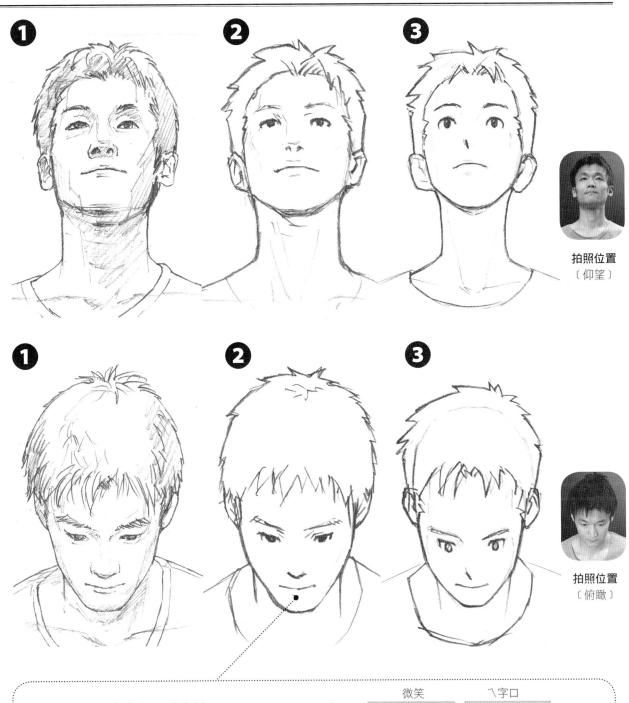

拍照位置
〔仰望〕

拍照位置
〔俯瞰〕

仰望・俯瞰時嘴的呈現方法
注意不要只有嘴變成不同
的角度（透視圖法）。
配合臉的面把五官放上。

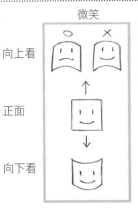

	微笑		ㄟ字口	
向上看	○	×		
正面	↑		↑	
向下看	○	×	○	×

45˚ 斜側面

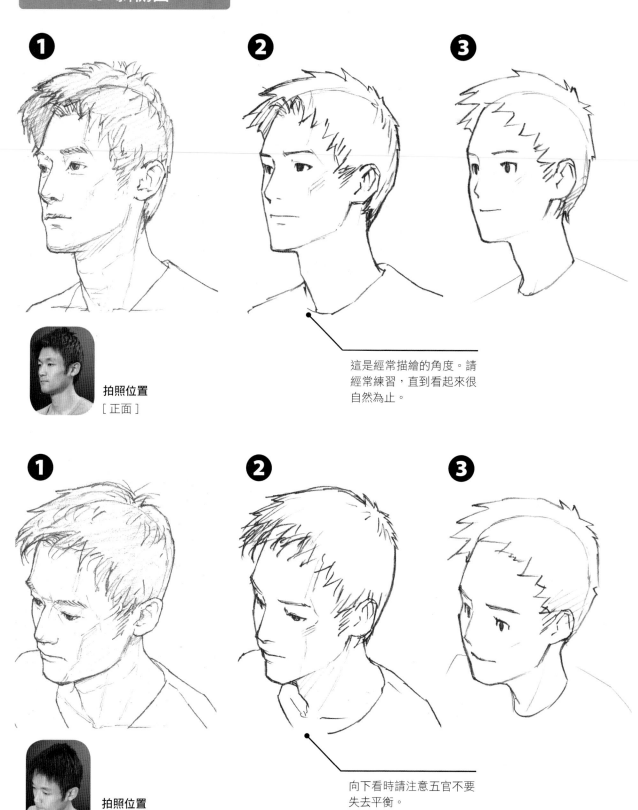

拍照位置
[正面]

這是經常描繪的角度。請
經常練習，直到看起來很
自然為止。

拍照位置
[俯瞰]

向下看時請注意五官不要
失去平衡。

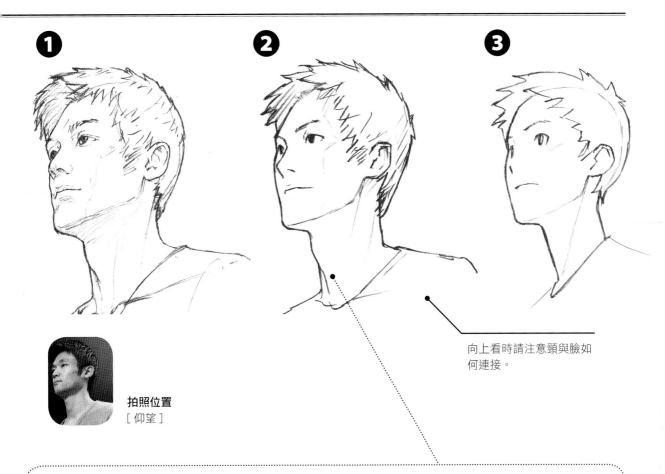

拍照位置
[仰望]

向上看時請注意頸與臉如
何連接。

頸的傾斜

把頸傾斜時,要能意識立
體感。1是僅把臉畫傾斜,
還是平面。2是意識向上看
時的透視圖法來描繪,因
此能顯出立體感。如果不
明白有關臉的透視圖法,
就在臉的表面製作面,意
識向上看時這種面如何變
化,就容易描繪。

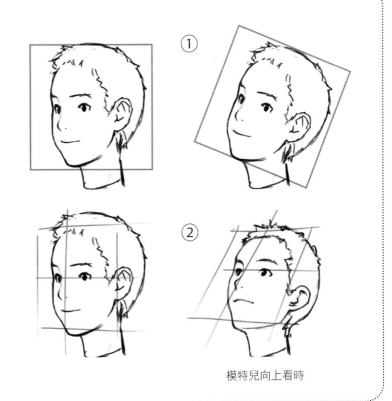

模特兒向上看時

90°側面

①

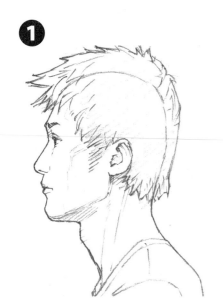

②

③

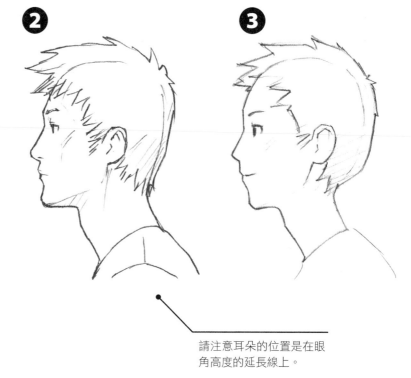

請注意耳朵的位置是在眼
角高度的延長線上。

拍照位置
[正面]

①

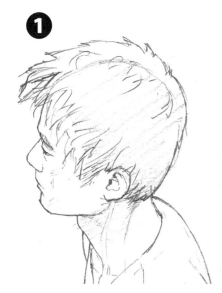

②

③

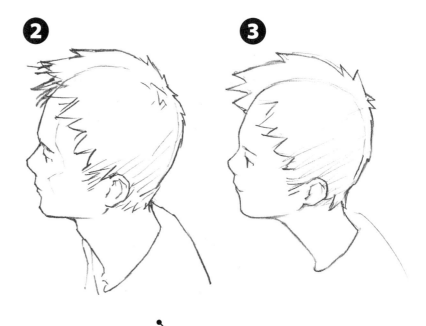

注意被頭髮遮住的頭蓋骨
的形狀。

拍照位置
[俯瞰]

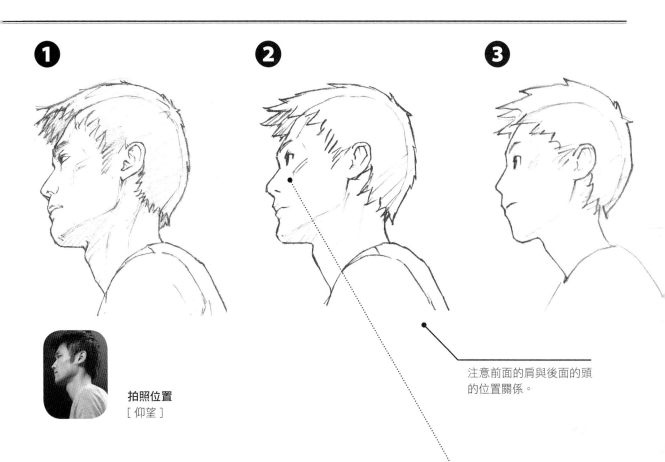

1

拍照位置
[仰望]

2

3

注意前面的肩與後面的頭
的位置關係。

眼睛是球體

在描繪時很容易忘記的事
是眼並非平面而是球體。
要把位於眼瞼下方的眼球
以曲線表現。眼瞼也是覆
蓋在球體上,因此也是呈
曲線。意識這種曲線來畫,
眼睛就會看起來很自然。

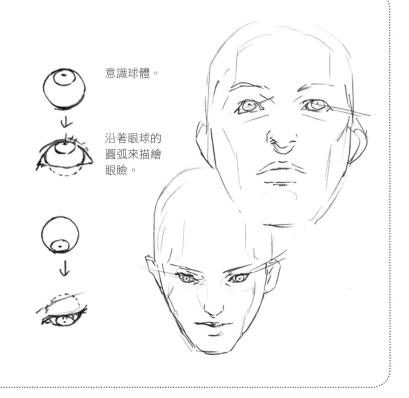

意識球體。

沿著眼球的
圓弧來描繪
眼瞼。

135° 斜後方

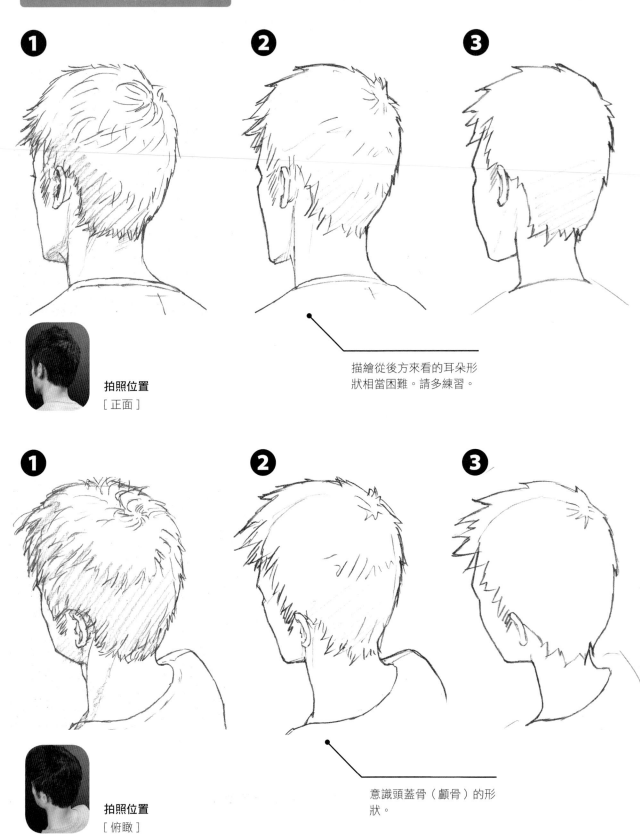

拍照位置
[正面]

描繪從後方來看的耳朵形狀相當困難。請多練習。

拍照位置
[俯瞰]

意識頭蓋骨（顱骨）的形狀。

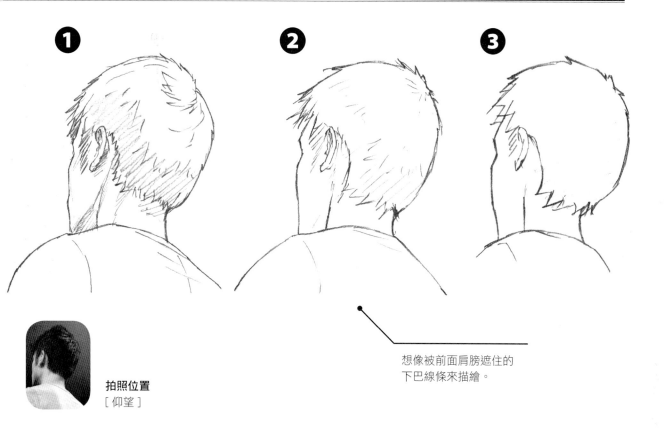

想像被前面肩膀遮住的
下巴線條來描繪。

拍照位置
[仰望]

從斜後方所看的鼻

從斜後方的角度來看頭部時，依角度能看到或看不到鼻部。如果僅憑個人
想法來描繪，就容易加上鼻子，但其實轉到後頭是就看不到鼻子的。因此
要多觀察實際的人來研究。

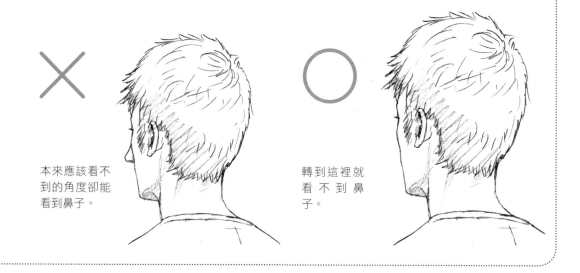

本來應該看不
到的角度卻能
看到鼻子。

轉到這裡就
看 不 到 鼻
子。

180° 背面

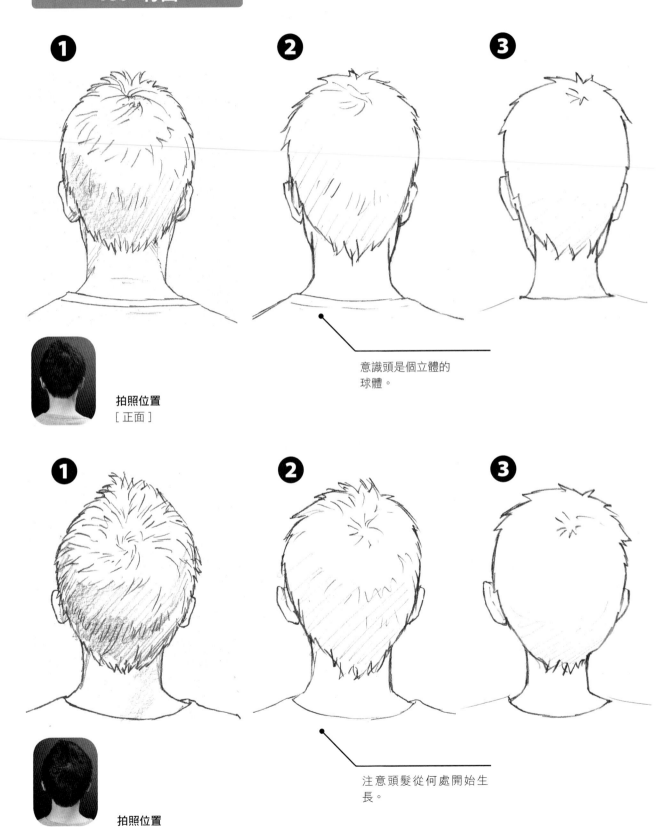

意識頭是個立體的
球體。

拍照位置
[正面]

注意頭髮從何處開始生
長。

拍照位置
[俯瞰]

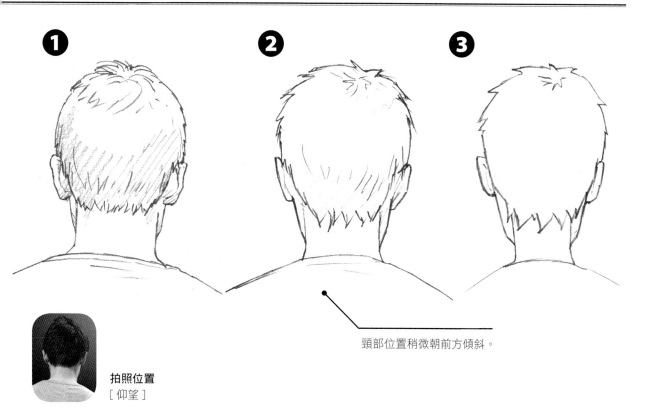

1 **2** **3**

拍照位置
[仰望]

頸部位置稍微朝前方傾斜。

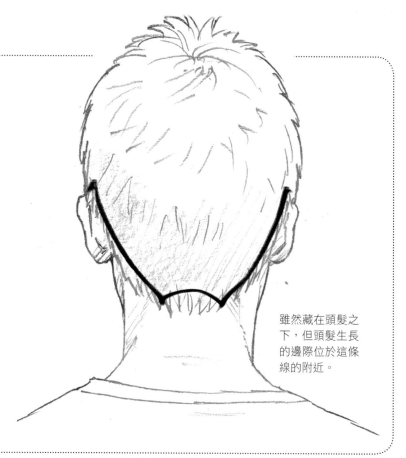

髮際

留意頭髮生長的邊際。把頭髮剪短還是留長，髮際的印象也有很大不同。不要僅憑想像來描繪，留意實際人的髮際。此外，摸摸自己的髮際，就會了解這個部份形成複雜的形狀。熟悉人體，就能畫出有真實感的人物。

雖然藏在頭髮之下，但頭髮生長的邊際位於這條線的附近。

0° 正面

① 加工前的插圖 **②** 稍微變形的插圖（整理資訊） **③** 大幅變形的插圖（卡通化）

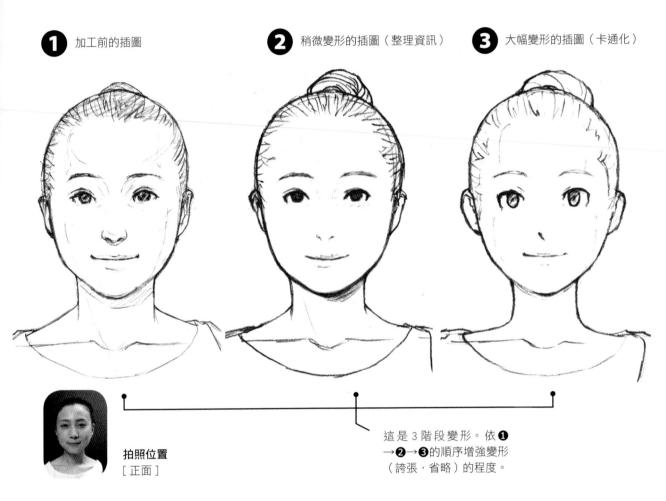

拍照位置
[正面]

這是 3 階段變形。依 **①**
→**②**→**③**的順序增強變形
（誇張‧省略）的程度。

男女的差異

一般來説，女性的額比男性突出，頰或下巴等也較為圓潤。只要仔細
畫出這些，就能顯出女人味。請比較男女臉的各部位。

此外，複合各個部位的全臉，也要畫出帶有女性柔和豐潤的印象。

在畫完臉的階段，如果覺得全體有些不對勁，就回到臉的各部重新檢
查看看。把各部作些微調整，畫出一眼就能看出男女差異的畫。

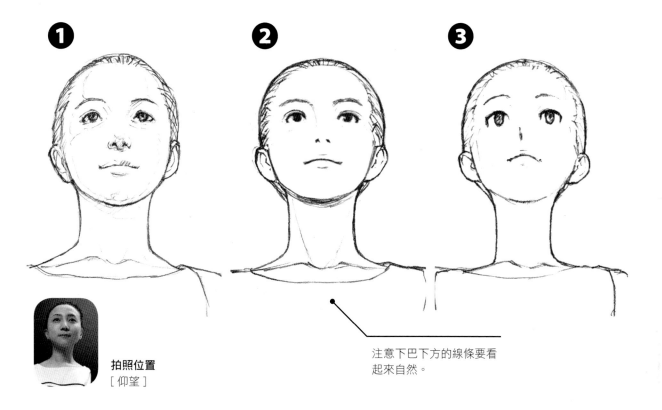

拍照位置
[仰望]

注意下巴下方的線條要看
起來自然。

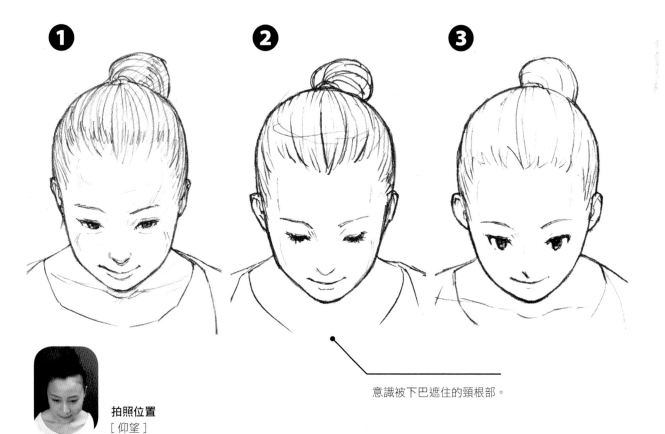

拍照位置
[仰望]

意識被下巴遮住的頸根部。

45°斜側面

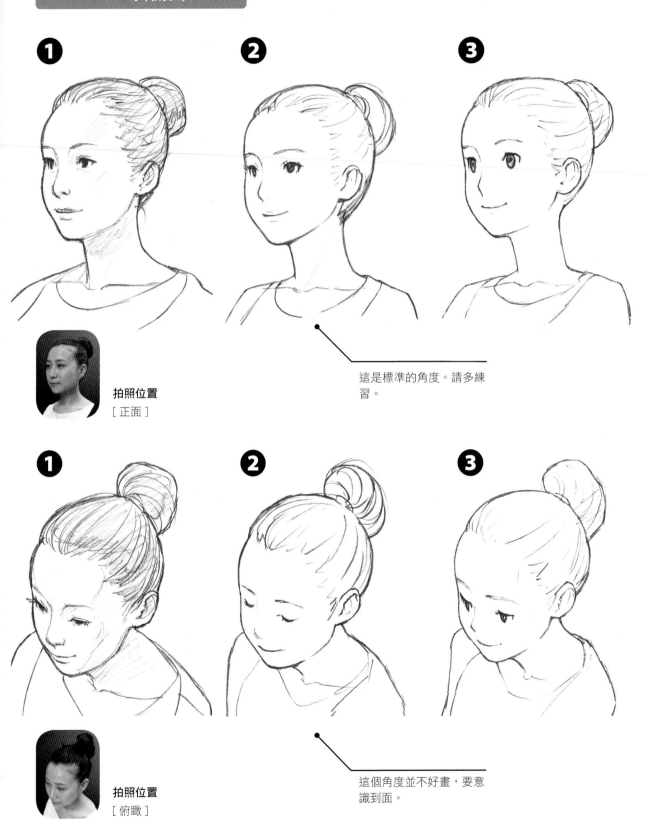

拍照位置
[正面]

這是標準的角度。請多練習。

拍照位置
[俯瞰]

這個角度並不好畫，要意識到面。

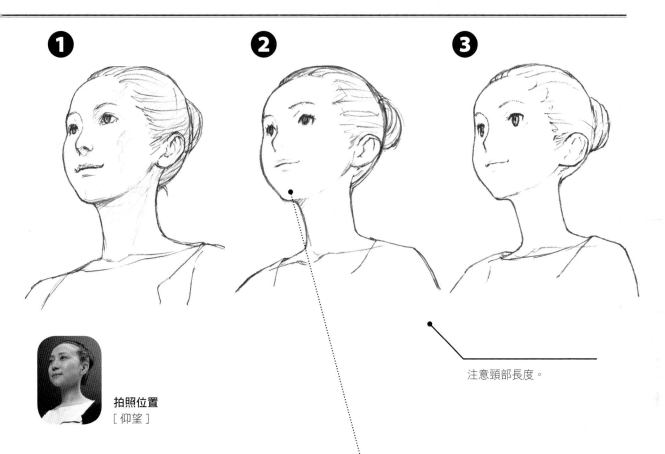

❶ ❷ ❸

拍照位置
[仰望]

注意頸部長度。

下巴的線條

雖依圖樣而異，但一般來說如果用力描繪下巴的線條，就會呈現尖銳（精明）
的印象。如果畫得是女性，就把此處畫柔和。能夠分別畫出下巴線條的強弱或
僵硬·柔和時，讀者就能夠對該人物的性格留下印象。

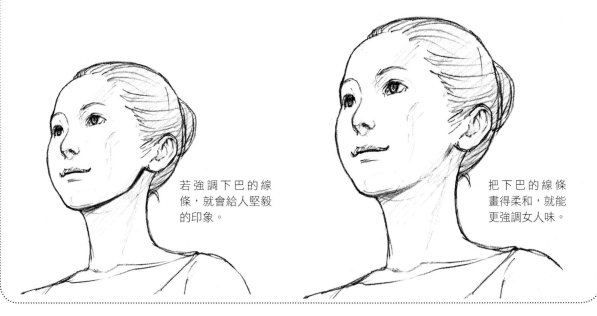

若強調下巴的線
條，就會給人堅毅
的印象。

把下巴的線條
畫得柔和，就能
更強調女人味。

90˚ 側面

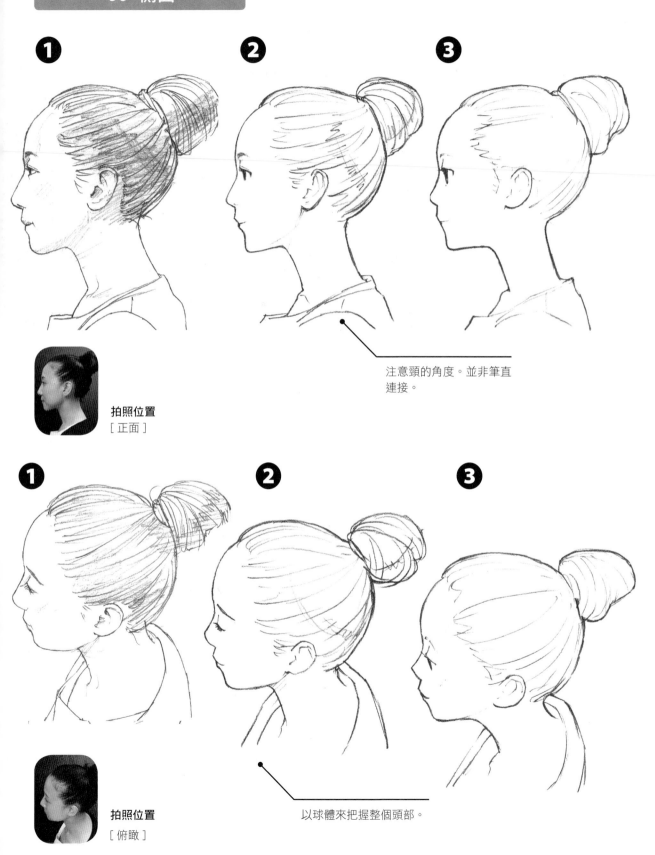

注意頸的角度。並非筆直連接。

拍照位置
[正面]

以球體來把握整個頭部。

拍照位置
[俯瞰]

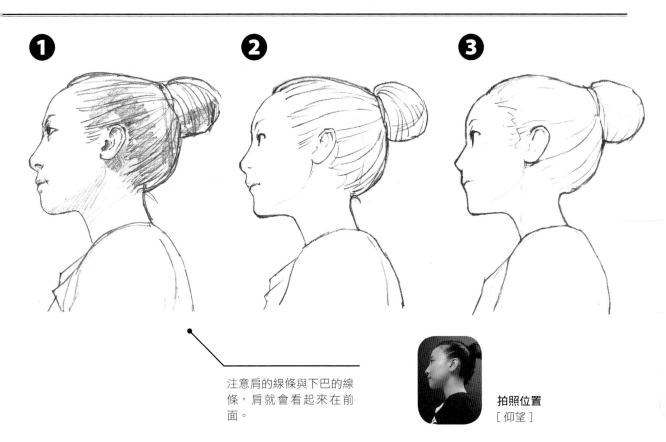

① ② ③

注意肩的線條與下巴的線條，肩就會看起來在前面。

拍照位置
[仰望]

耳的位置

從正面來看時，頰骨與耳的位置看起來很近，但如果從側面來看，就會了解有些縱深。意識這種縱深，就能畫出立體感。

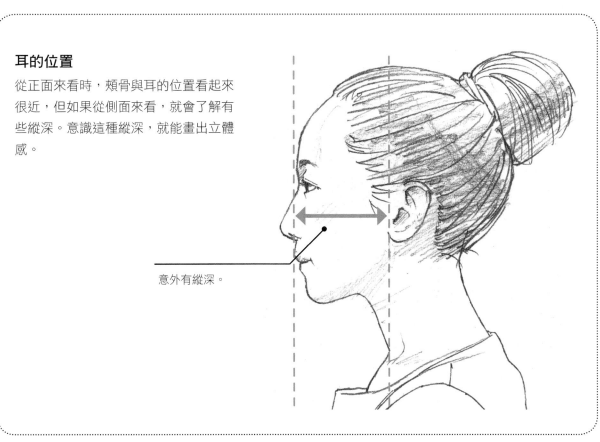

意外有縱深。

135° 斜後方

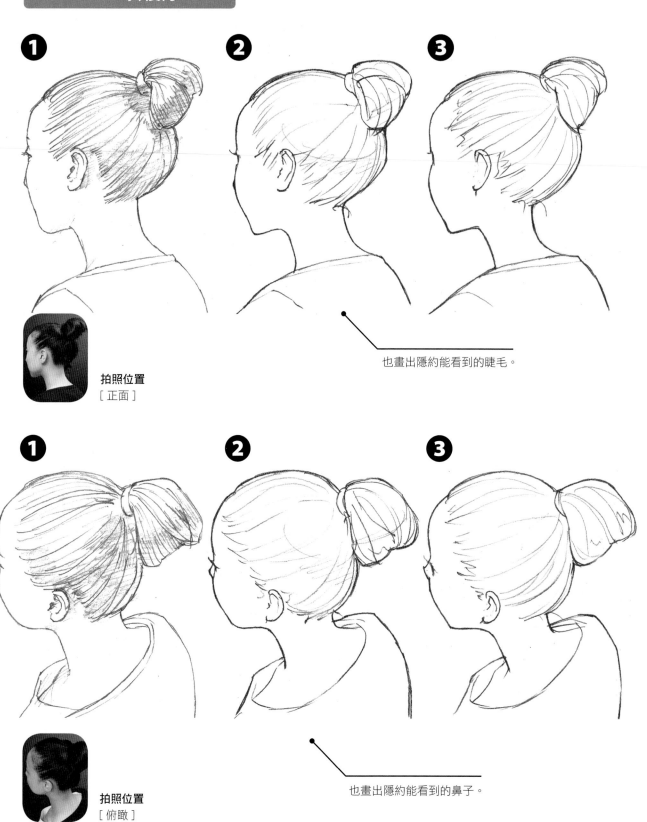

拍照位置
[正面]

也畫出隱約能看到的睫毛。

拍照位置
[俯瞰]

也畫出隱約能看到的鼻子。

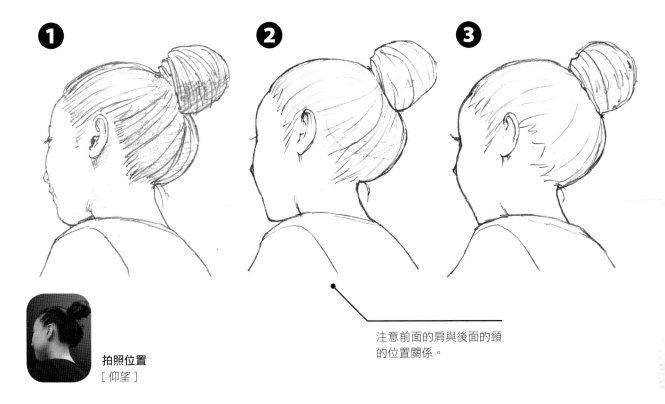

① ② ③

拍照位置
[仰望]

注意前面的肩與後面的頸
的位置關係。

頭髮

意識頭部是球體。以頭髮順著這種球體
生長的感覺來描繪，就會變成自然的頭
髮。尤其在描繪女性時，最好能高明呈
現出頭髮的柔軟性或柔和性。注意所畫
的每一個線條。

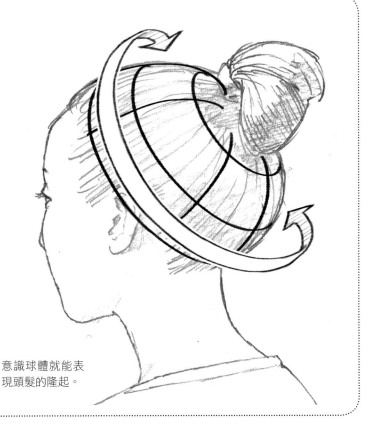

意識球體就能表
現頭髮的隆起。

180° 背面

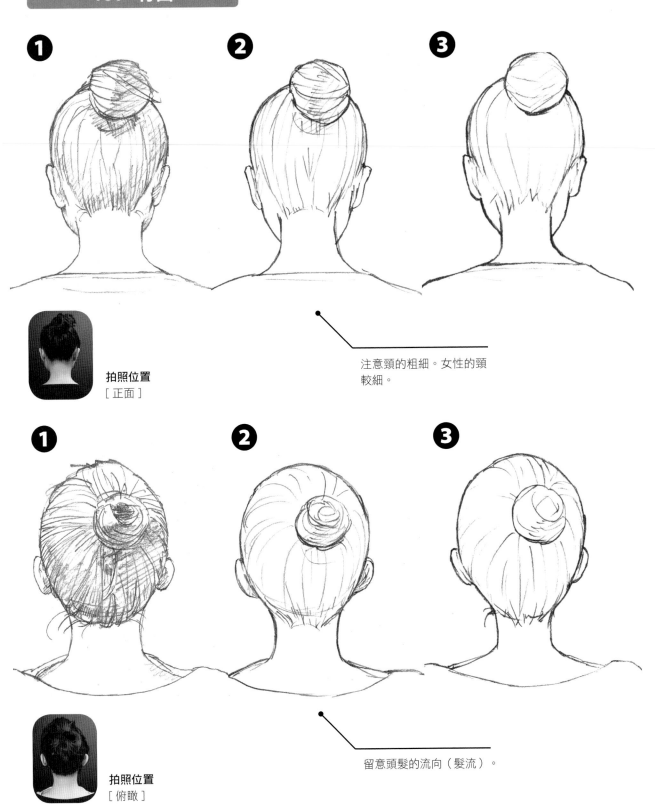

注意頸的粗細。女性的頸較細。

拍照位置
[正面]

留意頭髮的流向（髮流）。

拍照位置
[俯瞰]

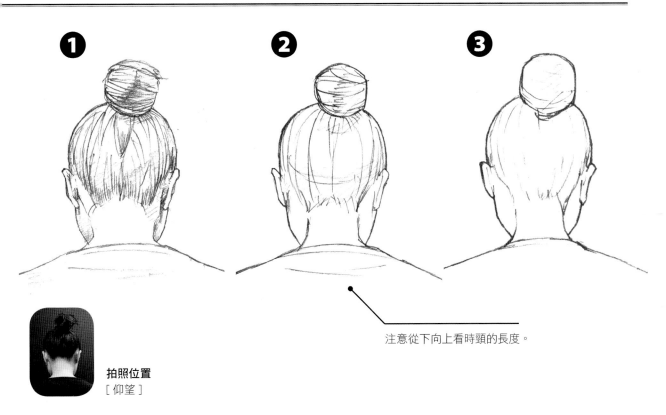

拍照位置
[仰望]

注意從下向上看時頸的長度。

脖頸

將比男性纖細的女性頸部,與柔和的後頭部髮際相連,就能更展現出女人味。畫出後面的雜毛也是表現的方法之一。如果想把女性的髮際畫得很美,就多觀察實際人物或照片來思考。

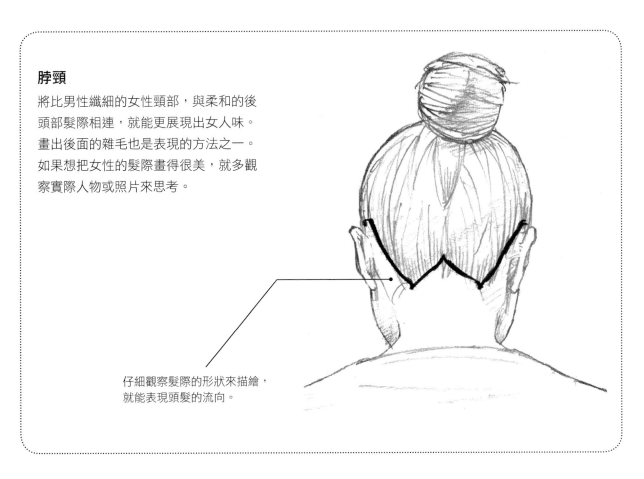

仔細觀察髮際的形狀來描繪,
就能表現頭髮的流向。

【男性】 變形 ①
加工前的插圖：360˚

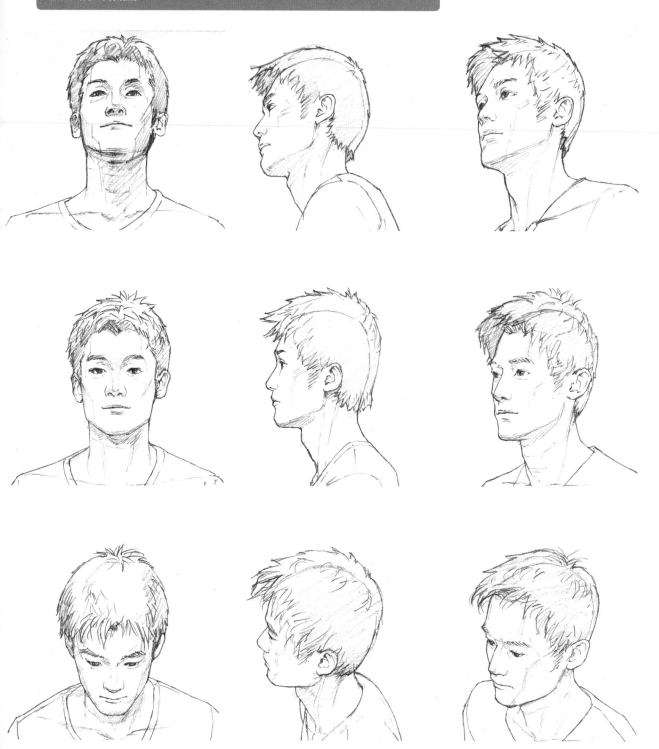

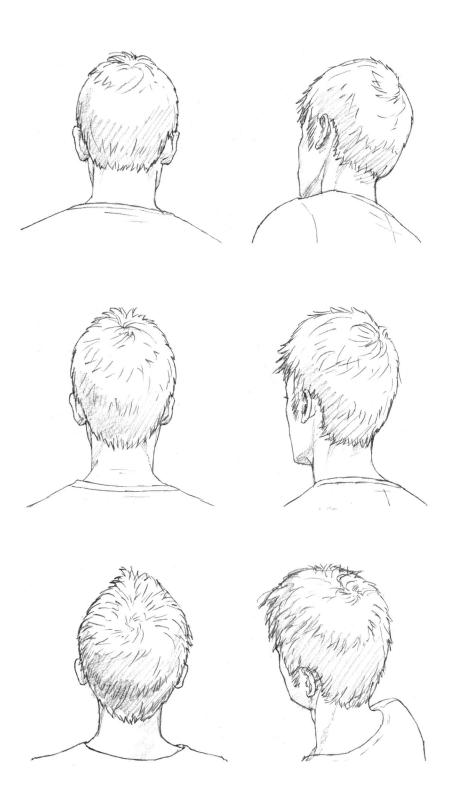

[照片的觀看方法]

依據照片來描繪插圖時,不要馬上下筆,而是先觀看照片。

把觀看所留下的整體印象在腦中加以整理。然後找出該人的特徵。

仔細觀察各個部位。以觀察眼睛為例,大致掌握形狀後,就思考在全臉中如何均衡配置。反覆進行觀察各個部位→在全體中的均衡→觀察各部位→在全體中的均衡。

【男性】 變形 ②
稍微變形的插圖（整理細節）：360°

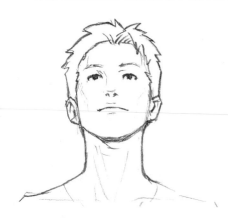
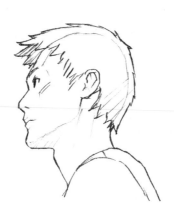
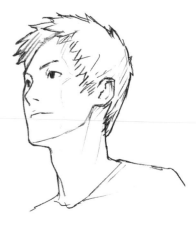

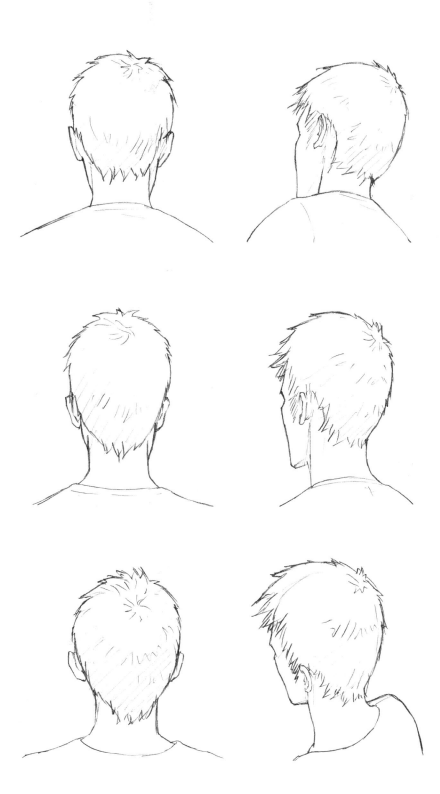

小結・進步的提示

[資訊的整理方法]

把依據照片的插圖變形時,要整理資訊,以免破壞第一眼的印象。

舉例來說,從這位模特兒整體能感受到尖銳(精明)的印象。強調留下這種印象的具體要點(例如眼或下巴的線條等),覺得不需要的地方(在臉頰形成的陰影等)就刪除。

不要想一次就全部畫好,而是以添加或刪除、再次添加或刪除來進行些微調整。人臉的印象會因細微的差距而有很大的不同。

【男性】 變形 ③
大幅變形的插圖（卡通化）：360°

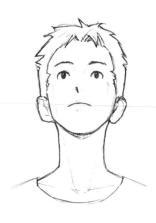

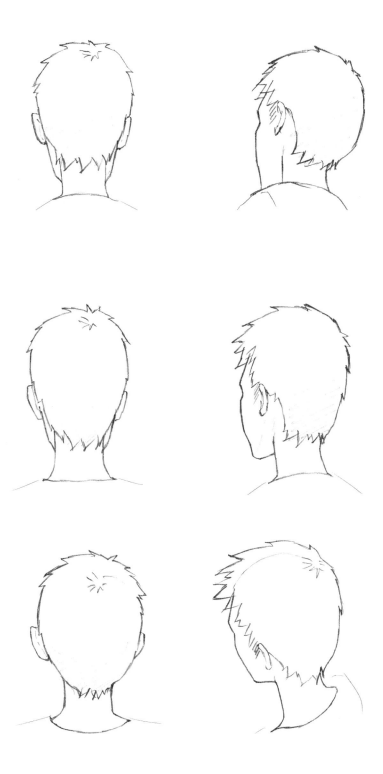

[摸索與決斷力很重要]

　　如果想要更大幅度的變形，就要活用自己具有的特性或偏好。

　　大幅變形的作業並無固定的手冊可依循。如何讓畫中的人物符合這個人的個性或習性、以及想要描繪的作品世界，大多是由作者個人來判斷。

　　畫好又擦掉、畫好又擦掉，一直反覆直到畫出自己滿意的變形為止。

【女性】 變形 ①
加工前的插圖：360°

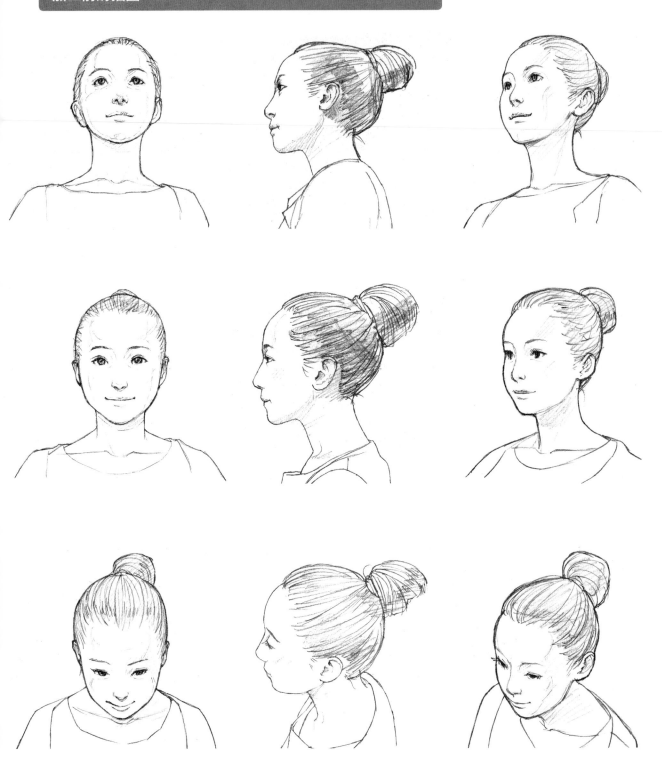

[照片的觀看方法]

　　仔細觀看實際的照片時，就會發現除眼或鼻等部位之外，還有鼻翼・法令紋・皺紋等各種小資訊。

　　尤其在畫女性時，這種小小資訊的取捨有時會左右畫中人物的魅力度，因此如果覺得畫過頭就擦掉，如果覺得不夠就補足，反覆這樣的作業。

【女性】變形 ②
稍微變形的插圖（整理資訊）：360°

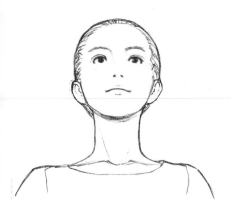

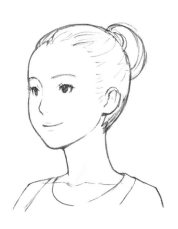

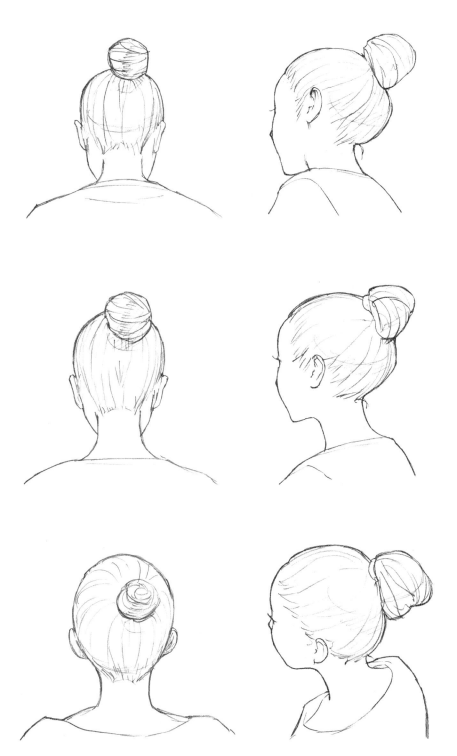

[資訊的整理方法]

這次是強調女人味。因此不僅要減少線條，也要反覆進行微調以表現人物的形象。參考實際人物的照片將其變形的作業，可成為日後在創造人物上很好的訓練。

【女性】 變形 ③
大幅變形的插圖（卡通化）：360°

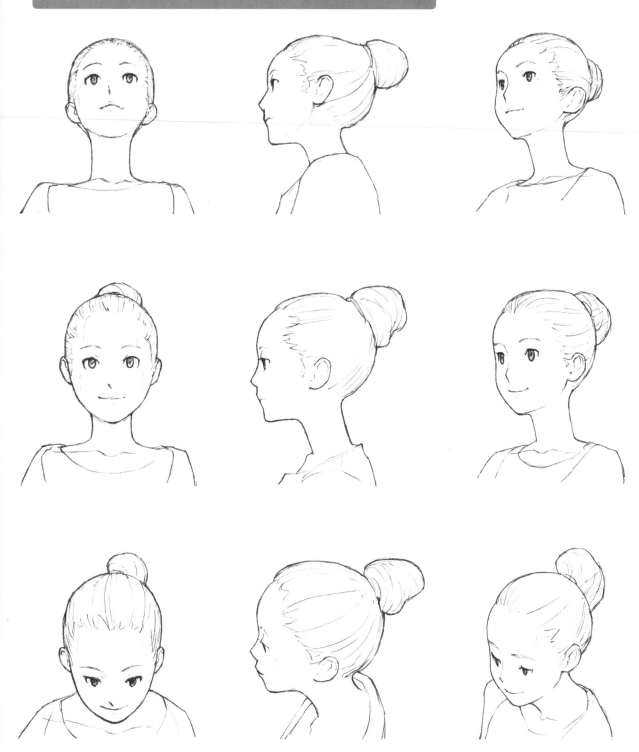

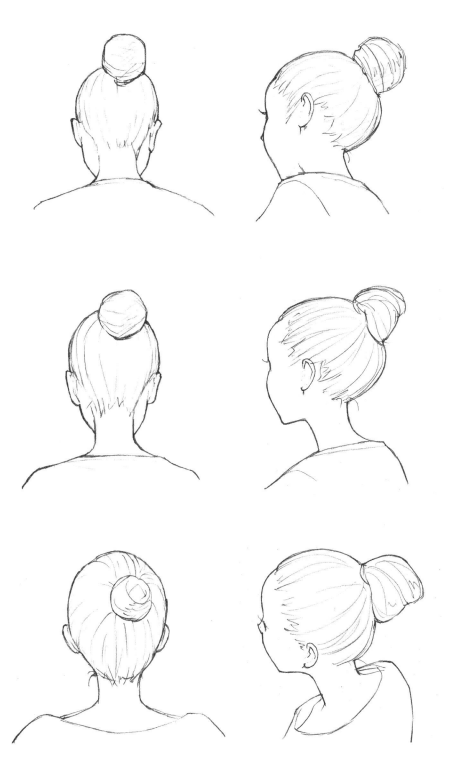

[使表現的範疇更寬廣]

　　長時間作業時，有時會因太熟悉自己的畫而失去平衡。此時把畫顛倒過來透光來看，或縮小影印來看，就能客觀審視自己的畫。

　　畫自己擅長的角度時，通常能畫得很好。在還是新手時，描繪自己擅長的畫即可，但一旦累積某種程度的經驗後，我想最好還是大膽向棘手的角度挑戰看看。能夠描繪的角度越多，能表現的範疇就越寬廣。

2 　臉部表情

分別描繪 4 種表情

在有關「笑」「怒」「悲」「嘆」4 種表情，添加表現的強弱（大、中、小）。在此就以在「色彩特集 1」登場的桐嶋家長女美樹為例來看。

　描繪臉的表情時，也要意識臉以下的身體的動作。建議不妨自己做出相同的表情，或是照鏡子來看。

[悲]‧中

自己心愛的毛衣縮水了。

雙眼下垂。眉間形成皺紋。縮肩。

[驚]‧大

課外活動的同學在生日開驚喜派對。

嘴巴大開。全身後仰，頭髮飛散。

[怒]‧小

放在冰箱的布丁被妹妹吃掉了。

在眉間形成皺紋。嘴邊是稍微咬住下唇。

[笑]‧大

和高中時代的友人久違
重逢,聊得很愉快。

因為閉眼而看不到瞳
孔。張嘴大笑。

[笑]‧小

和母親討論下次連
休時要做什麼。

嘴角稍微上揚。黑眼
珠放大。

[怒]‧中

藏在書桌裡的日記被弟
弟偷看。

雙眼上吊、從下瞪眼一
般。雙肩也稍微向上。

[笑]‧中

在打工處從事接待的工
作。

稍微開口來加強笑容。

[驚]‧小

偷偷暗戀的打工處前輩已經
有情人了。

把黑眼珠稍微畫小。眉離眼
稍微遠。

[悲]‧小

胸部確實變得比去年小。

稍微向下看。雙眼下
垂。嘴角也稍微向下。

[驚]‧中

課外活動的學長突然表
達愛意。

稍微張口。把黑眼珠稍
微畫小。

決定基本的表情

　　當改變表情或角度時，就很難畫得像，雖是同樣的人物但卻畫得不像。此時的解決方法如下。

　　最初先描繪最像該人物的臉，如果笑的臉是標準，就畫笑臉，如果生氣的臉是標準，就畫生氣臉。不管是俯瞰還是仰望，任何角度都沒關係。畫出一張最佳的臉，把該人物的形象固定在自己心中。

　　能夠畫出可做為基準的一張畫後，就邊想像「這個人如果笑會變成什麼樣的臉，不同角度的臉是什麼感覺」邊畫。

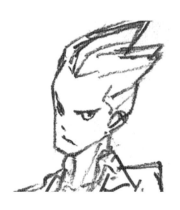

首先畫出最佳的一張來固定形象。

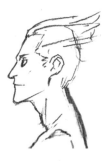
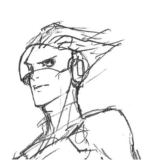

依據這張來畫其他角度。如果不能順利描繪，就回到最初那一張。

　　並非一開始就一定要畫出正面的臉或普通表情的臉不可。畫畫並沒有任何規定，只要自己覺得好畫，彈性進行也無妨。

【例】

　有經常像生氣般臉的人物。對這種人來說，這種稍微生氣的臉
就是標準的臉。

　心情好的時候才是符合他人標準程度的表情。

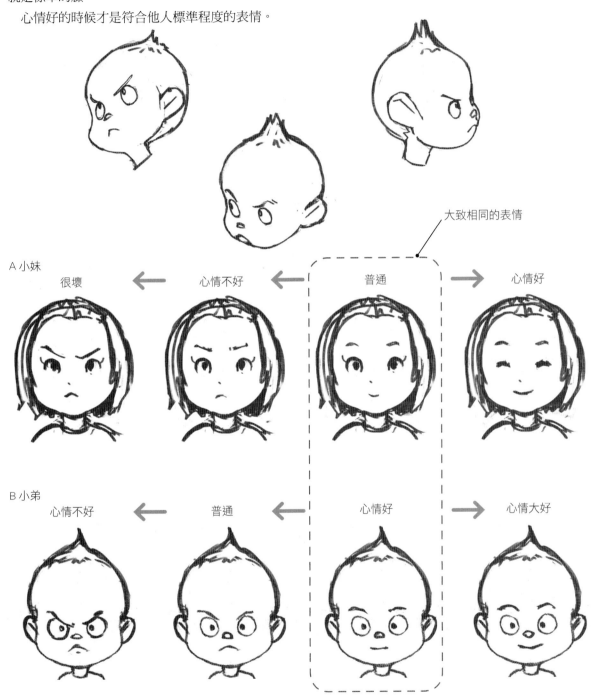

大致相同的表情

A 小妹

很壞　←　心情不好　←　普通　→　心情好

B 小弟

心情不好　←　普通　←　心情好　→　心情大好

　如此，所謂的「笑臉」「生氣臉」，也依該人物的性格而完全不同。

　並非如記號般套上表情，而是思考一下如果實際存在這個人，將會
做出什麼樣的臉來描繪。

3　五官各部位的省略・簡化

以下是依據相同的照片來做 2 種不同的處理，以黑白表現的畫像。

原來的照片

1

以均一的線條來描繪所有部位的輪廓。

2

照射強光來強調明暗，使鼻翼或法令紋自然消失的狀態。

　　眼或鼻或口等的位置關係雖然相同，但予人的印象卻全然不同。對常看漫畫或動畫的人來說，1 看起來似乎有些文雅，2 看起來似乎比較時尚（2 的眼或鼻的畫法，和在漫畫或動畫等中所看到的人物不是很相似嗎？）。

　　常看到省略鼻翼、僅畫出鼻孔的方法，這不僅可做為記號來掌握，也可解釋成立體實際的陰影。

　　不要僅模仿他人的表現方式，也要思考這些線條究竟在表現什麼，如此一來應該就能有各種發現。

眼的簡化

省略下眼瞼的線　　　　　大致省略

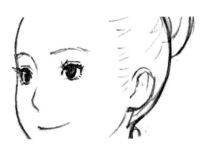

鼻的簡化

就型態來說，任何一張大致都是相同的形狀。只差線條表現有所不同。

有些圖樣僅畫出鼻的陰影。只在一個方向畫陰影，有時會顯得不自然。因此請看實例。

畫出鼻的圓弧與鼻孔。

僅以短短的線表現。

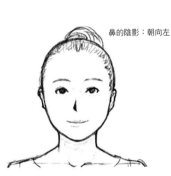

鼻的陰影：朝向左

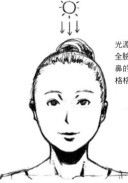

光源：正上
全臉的陰影：下
鼻的陰影：左
格格不入感〔小〕

畫出鼻下方的陰影。

僅畫出鼻孔。

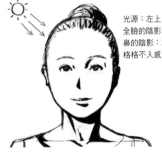

光源：左上
全臉的陰影：右
鼻的陰影：左
格格不入感〔有〕

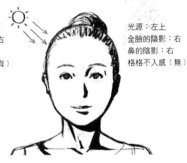

光源：左上
全臉的陰影：右
鼻的陰影：右
格格不入感〔無〕

光源改變時，把鼻的陰影左右更換，就會看起來自然。並非以記號來掌握鼻的陰影，而是要依照立體形態所造成的陰影位置來描繪。

口的簡化

以側臉突顯特徵的情形很多。以嘴唇的厚度來說，畫出多少高低差、是否省略不畫，依個人喜好或希望表現的東西來分別描繪。

5　觀察和描畫的關連

常聽到一種說法，「自己想要畫得是漫畫人物，因此不必學素描或速寫」，但是否真的如此呢？

參考以下畫例，我將在此說明，素描或速寫的基本技法──「觀察實物」的優點。

1　觀看實物或照片來描繪（全身）

不要突然說畫就畫，而是先仔細觀察對象。首先不要忘記自己對這個人的印象。

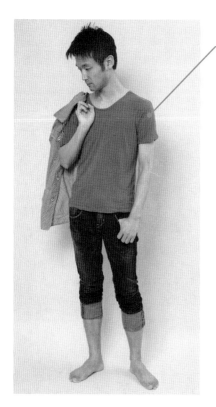

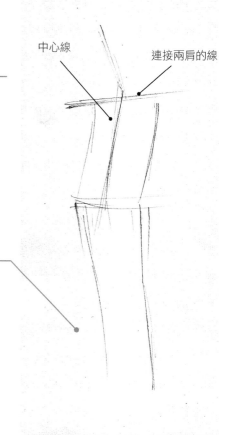

觀察的要點 1

之前曾提過幾次，首先要仔細觀察。尤其以中心線位於何處來掌握「身體的動向」。

觀察的要點 2

這是以線來表現身體的動向。思考如果從頭頂向身體倒水，水如何流向手尖或腳尖。水的途徑就是身體的動向。

中心線

連接兩肩的線

連接兩肩的線、中心線等，大致從草圖開始。

縱向的觀察

意識格子 1

把線從頭垂直向下畫，注意線的交會位置。

橫向的觀察

意識格子 2

從手肘水平延長的線在何處交會。

作畫的要點 **1**

首先以平面來掌握身體各部位的位置關係。

作畫的要點 **2**

完成概要的輪廓後，接著以立體形態來掌握身體，畫出細部。思考哪裡是前面、哪裡是後面。

作畫的要點 **3**

加上衣服的接縫或膝的皺褶，使視平線變明確。偶爾觀看全體來保持平衡。

意識和地板的接觸。描繪細部時，偶爾觀看全體來保持平衡。

半寫實的人物

完成的樣子。衣服的皺褶或手勢、臉的傾斜角度
等，都依據觀察來描繪。

也要注意素材表現

並不僅僅只是畫線，也要
思考現在所畫的東西是什
麼。在這種情形下，意識
位於前面的是人的手臂，
位於後面的是布製的夾
克。

有關皺褶

所謂皺褶，就是受到某種
拉扯而形成的皺紋部份。
在這裡的情形，褲子被位
於內側的身體拉扯而形成
皺褶。意識位於內側的身
體，就能把皺褶畫得立體。

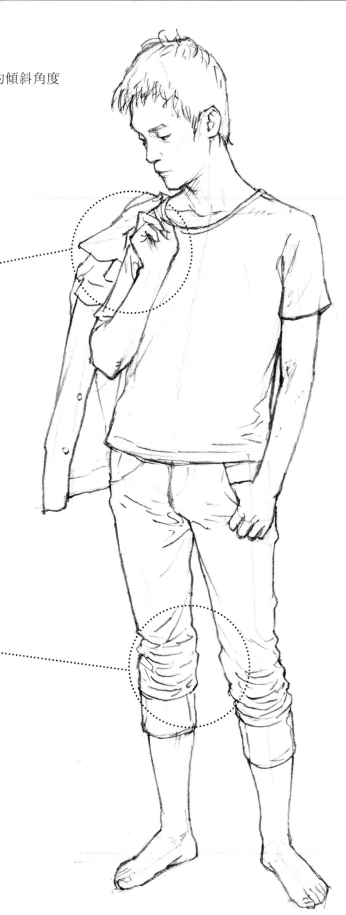

變形的人物

其次，描繪稍微變形的畫。

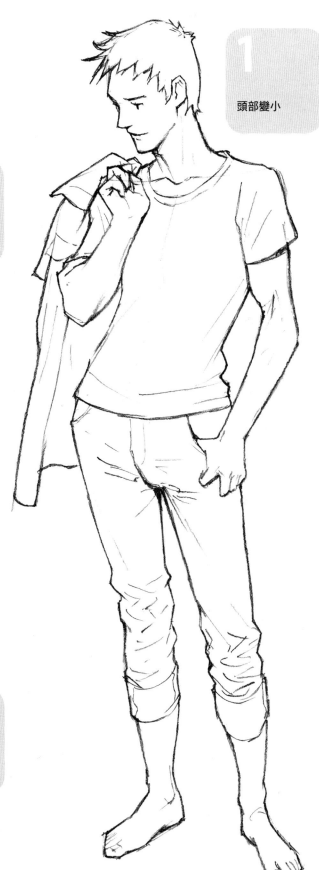

1 頭部變小

2 肩幅變寬

3 姿勢角度變大

4 腿變長

5 衣服的皺褶簡化

2　觀看實物或照片來描繪（部分想像）

　　照片或資料很少有自己想要描繪的最佳角度或姿勢。如果照片沒有照出全身，或切掉某個部份，就和其他照片組合對照看看，憑想像把切掉的部份補畫上去。

觀察的要點 1

這張照片的情形是從上半身的傾斜角度來想像下半身。照片雖然切掉，也要意識全身的動向。

觀察的要點 2

首先找出視平線來加以固定。想像這個人在自己眼前就容易找到。找出視平線後，就加上下半身。最重要的是表現出最初掌握的身體的動向。

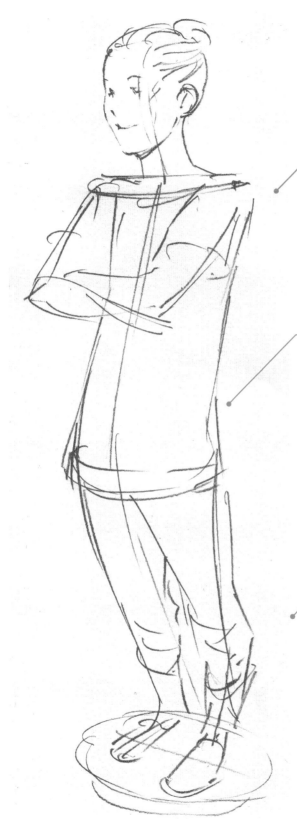

作畫的要點 **1**

意識身體的柔軟度，畫出和男性的差異。即便是尚未細畫的草稿狀態，也要看起來像位女性。

作畫的要點 **2**

照片只照出上半身，因此要留意把全身自然連接起來。在描繪時如果感覺有些不對勁，就重畫不要怕可惜。

作畫的要點 **3**

描繪衣服的皺褶時，也不要破壞身體的動向。牢記腿是圓柱體。

憑想像來描繪時，記得要意識地面。能自然描繪腳邊，就容易表現出人物的存在感。

半寫實的人物

完成的樣子。衣服的皺褶或手勢、臉的傾斜角度
等，都依據觀察來描繪。

描繪交叉的手臂

這是常見的姿勢，但交
叉的手臂如果不看實物
來畫，就很難畫。左手臂
的手肘從拍照來看是在最
前面。描繪時也要意識被
左手臂遮住的右手臂來描
繪。手臂之間重疊的部份，
留意不變形的骨骼與變形
的肉。

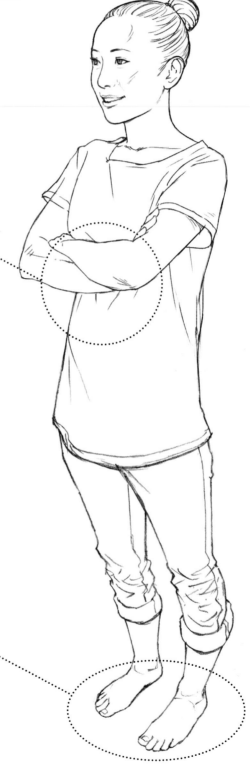

平時的觀察很重要

從視平線倒算來假設地板的傾斜程度。
如果從平時就經常觀察實物，在非憑想
像來畫不可時，也能畫出有說服力的
畫。

變形的人物

其次，描繪稍微變形的畫。

1

頸變細

2

身體變修長

3

強調身體的
後仰

4

腿變長

5

衣服的皺褶
簡化

3　觀看實物或照片來描繪（依據快拍照片）

半寫實的人物

依據我們平時拍攝的快拍照片來畫成畫。

這張照片把少年的全身照進去，因為是充滿動態的姿勢，所以決定畫他。

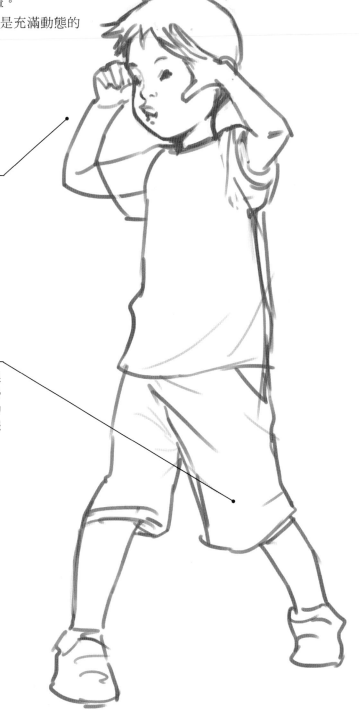

顯出孩子氣

因為是孩子，和大人的全身比例不同（頭大、身體纖細等）。身體比大人柔軟，因此只要意識這點就能顯出孩子氣。

扭曲的姿勢

這個少年的姿勢是扭曲身體。如果覺得不好畫，就自己擺同樣的姿勢來看看。姿勢具有的動態（關節的彎曲方法或重心等），只要實際擺出這個姿勢就容易了解。

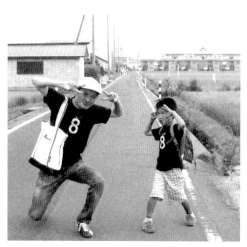

變形的人物

　　全身的比率（比例）不變，就能顯出孩子頭部大的特徵。在此以強調柔軟性或動態來彙整。

　　孩子是經常描繪的題材，因此不要僅憑個人想法來描繪，觀察實際的孩子，或觀看照片以及影像等來確實瞭解。

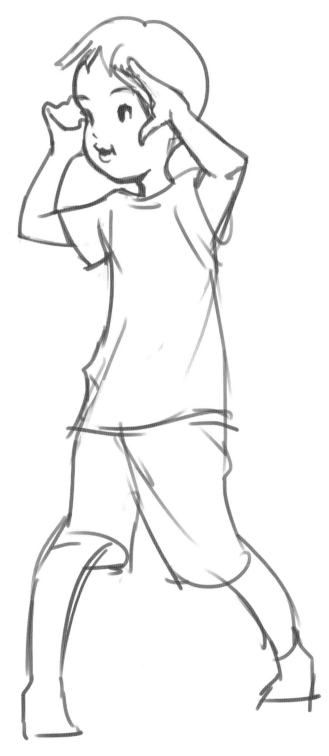

6　了解簡化・誇張・變形的技法

想必有不少人一聽到「變形」，就會聯想到頭身矮小的人物，但變形並不一定都是如此。不同的目的，表現也有所不同。以下來看看實際的例子。

1　改變頭身的變形

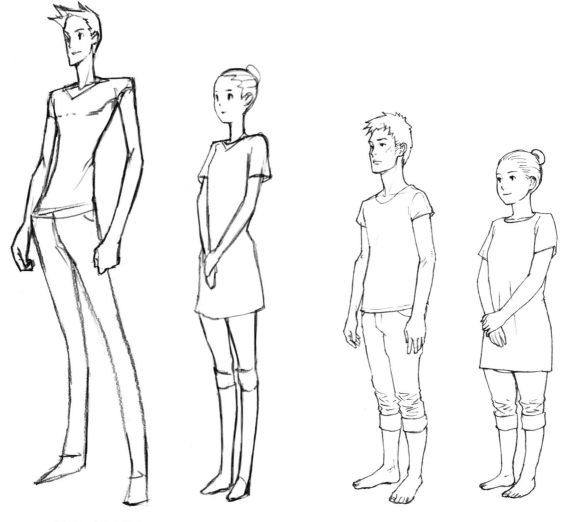

嚴肅（認真）
冷酷

標準
6〜8 頭身

利用頭身的優點・缺點

　　頭身變少，頭部就變大，因此從遠方也能仔細看清楚表情。但看起來滑稽，因此或許不適合嚴肅的場面等。雖是狹窄的空間，也能同時看清楚全身與表情，因此適合用於吉祥物或四格漫畫、單張插圖等。

　　如果頭身較少，需要特寫臉部才能看清楚表情。如此一來，全身就不能納入，因此必須設法把相機靠近。適合嚴肅的故事、狀況。

能看見全身、也能看清楚表情。

不適合嚴肅的場面。

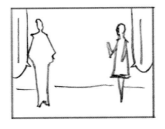

如果納入全身，就看不到表情。

適合演出嚴肅的場面。

雖是相同的頭身，
但依手腳的大小，給人的
印象也不同。

**滑稽（有趣）
可愛**

2　配合人物角色的變形

工作必定有限制

　　我參與人物設計最初的工作是以點陣圖來描繪遊戲人物。我必須做到的是如何在 16 ×
16 位元的限制中謀求人物的差別化。遊戲機的功能飛躍性提升，現在已有當時連想都想
不到的，畫面非常卓越的遊戲。但即使功能提升，受限於預算或該遊戲機的規格等，人物
設計師必須在嚴格的限制下來創造人物。此外，行動電話內建的遊戲人物，也是在嚴格的
限制下製作的。

　　我們這些人物設計師很少能自由自在的設計人物。多數情形下都是在某種限制下，思考
如何才能創造出卓越的人物。

當時公寓一隅的壁櫃
是我的工作室。

何謂點陣圖

受到遊戲的規則或遊戲機的限制，必須畫
在同一格內。把這些畫在 16 × 16 位元
（畫素 PIXEL、點）內。

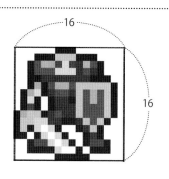

在遊戲機、電腦畫
面使用的點陣圖

把這 4 具人物畫在同樣的四角形框中。

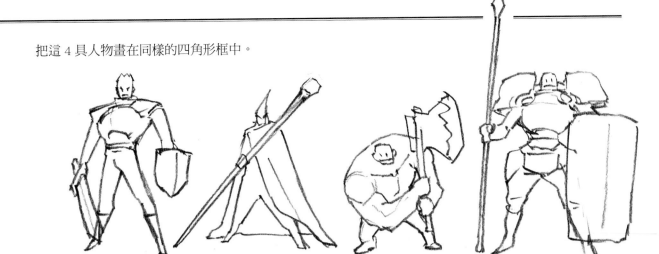

在限制中沒有表現出個別特色的例子

劍士	使用魔法	使用斧頭	士兵

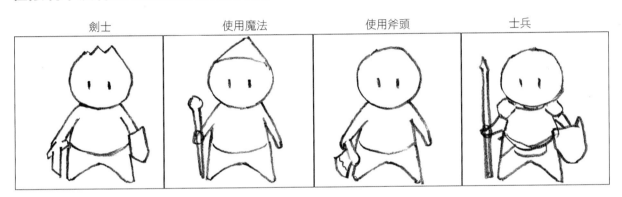

或許看起來可愛，但未分開描繪而不易看出角色。

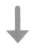

雖在限制中仍盡量表現個別特色的例子

劍士	使用魔法	使用斧頭	士兵

強調角色，在體格上做出差異而一眼就能看出這個人在做什麼。 〔力氣大的人把手臂畫粗〕

　　個人的好惡又另當別論，我想下排的畫比較能看出各別的角色。設計人物時，不僅只著重於「可愛」「好看」，也要重視該角色在作品中的功能來賦予形態。

3 ┊ 歪斜、扭曲

　　畫終究是 2 次元（平面），因此只要能夠適當擺放於畫面中，就算結構有一些破綻也沒關係。雖依狀況而定，但如果變形後的視覺效果更佳、更讓人賞心悅目的話，何不果敢將畫面扭曲。

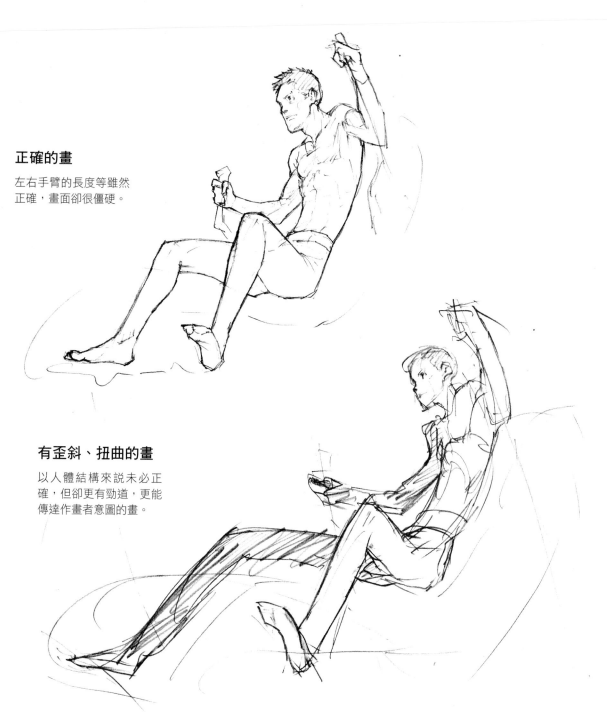

正確的畫

左右手臂的長度等雖然
正確，畫面卻很僵硬。

有歪斜、扭曲的畫

以人體結構來說未必正
確，但卻更有勁道，更能
傳達作畫者意圖的畫。

4 造型依想要呈現的重點而有所不同

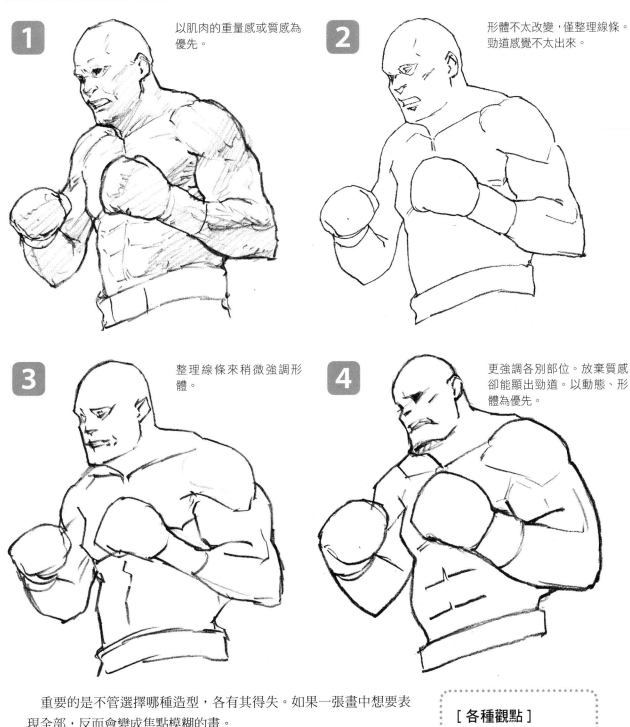

1 以肌肉的重量感或質感為優先。

2 形體不太改變，僅整理線條。勁道感覺不太出來。

3 整理線條來稍微強調形體。

4 更強調各別部位。放棄質感卻能顯出勁道。以動態、形體為優先。

重要的是不管選擇哪種造型，各有其得失。如果一張畫中想要表現全部，反而會變成焦點模糊的畫。

所謂表現，就是自己想要以這幅畫來呈現什麼的取捨標準。

[**各種觀點**]

在工作的情形，也必須從容易量產的觀點來檢討。

第 1 章的結論

第 1 章「培養設計的基礎能力」已經結束。

至此已經培養在設計人物上必要的基礎能力。首先，設定視平線來掌握該人物的立體感，然後個別觀看、描繪，以立體圖形來掌握人物的各個部位。

自己的身體構造平時被視為理所當然的存在，但仔細想想，似懂非懂的部分好像不少。

瞭解身體的構造，除了能夠畫得更寫實外，對於決定人物變形的風格也有幫助。

這是為什麼呢？

圖樣或變形的風格流行得很快、也很快退流行，有時今年推出的東西，明年就覺得落伍了。

不過平時我們看到的實際人物的外形姿態，除服裝或髮型之外，不會每隔數年就出現很大改變。即使是變形的人物，原本也是人。因此只要了解實際結構，就能畫得更自然、更有存在感。

一本書因篇幅的關係，不太可能完整說明描繪身體結構或畫面上的各種重要事項。

在實踐於此所學的東西時，我想會遇到本書未提及的各種新的課題。遇到這種情況時，切勿把疑問變得含糊不清，要依據觀察動手來解決問題。我在作畫時，如果遇到不明白的問題，會先觀看實物。假使沒有實物，就觀看照片或資料，這樣就能畫出比較有說服力的東西。

各位不僅要把在本書所寫的東西做為知識來了解，也要經常付諸實行。定下目標、反覆練習，就會越畫越上手（高明）。

從第 2 章起，將依據在此所學的基礎技術，實際設計人物看看。讓大家一起加油吧！

企劃案

海豚 MBA　田中裕久

概　念	· 一支帥氣的戰隊。 · 以輕鬆幽默的方式來觀賞主角賣力演出的溫和冒險打鬥劇。
讀者層	· 從小學生到中學生的男孩子。偶有喜好戰隊的成人。
特別設計的 有趣情節	· 主角全員是第 2 代，曾經與雙親一同對抗敵人的構想。 · 主角全員為了努力而過度努力的滑稽感 · 敵人老大·GOTAMA（喬達摩）對主角雖懷有一份親情，但偶爾也會給予他們嚴厲的教訓。

故事概要

第 1 代 SWALLOWTAILS 的勝利

　　距今約 30 年前，在地球上有名為「地球防衛 SWALLOWTAILS 燕尾服」的 5 人組英雄。SWALLOWTAILS 把敵人老大·GOTAMA（喬達摩）率領的邪惡組織「喬達摩幫」徹底消滅，以維持正義的世界。

　　因消滅地球上最大的邪惡組織，使正義的英雄 SWALLOWTAILS 也失去存在意義。隊伍解散，每個人回到各自的故鄉。喬達摩幫被消滅後，世界和平來臨…。

　　但本來應該被炸死的喬達摩卻仍苟延殘喘，悄悄地等待重新組成喬達摩幫的時機。

　　30 年的時光流逝，人們皆因和平而漸漸失去警覺性。

　　從事運輸業、經營各種事業均成功，現在經營大型遊樂園的喬達摩，因坐擁巨富而終於再度組成邪惡的組織喬達摩幫。以日本為首的各國政府或軍隊難以抵擋喬達摩的惡行，人們無不期待能再度組成以前維護地球和平的 SWALLOWTAILS。然而 SWALLOWTAILS 的每個人都已步入中年，不再擁有以往的戰力，儘管如此，他們卻各有兒女，於是這 5 名血氣方剛的兒女聚集在被視為喬達摩幫設立根據地的日本東京，組成第 2 代 SWALLOWTAILS。

喬達摩的復活

　　順著這些情節來描繪喬達摩。

　　經營事業有成而名利雙收、實質上已達成支配世界目的的喬達摩，最近卻忽然懷念起年輕時日夜不停作戰的 SWALLOWTAILS 每一個人。

　　喬達摩請偵探調查的結果，得知充分遺傳到雙親基因的這些兒女的存在。

　　判斷喬達摩幫復活後如果幹盡壞事，第 2 代 SWALLOWTAILS 可能會因此而復活，加上希望再次體會那種熱血沸騰的感覺，把這些想法埋藏在心中的喬達摩，投入個人財力再度組成喬達摩幫。喬達摩的希望沒有落空，這些兒女果然再度組成第 2 代 SWALLOWTAIL。「這樣有趣的日子應該能持續一段時間。第 2 代 SWALLOWTAILS 等著瞧！」，喬達摩在自己擁有的遊樂園的遊樂器具上邪惡的笑著。

　　然而他還不了解自己對第 2 代 SWALLOWTAILS 的每一個人，其實懷有一份如同親情般的感情。

完成人物
5 名主角

這是在色彩特集登場的 5 名主角。

5 名主角站立的姿勢。有關完成前的作業，請從本文 122 頁開始看起。描繪這 5 人時要注意的事，首先以色彩來塑造形象。紅色就表示熱血，藍色就表示冷酷，綠色就表示穩重（沉著），配合與讀者共有的顏色既定的形象來設計。概要設計後，把人物排列起來確認全體的平衡。如果排列起來有格格不入的感覺，就確認哪裡不對勁。如此來畫人物，並把全體排列起來，逐漸向完成的目標前進。

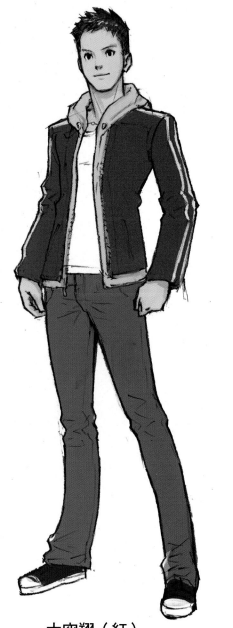

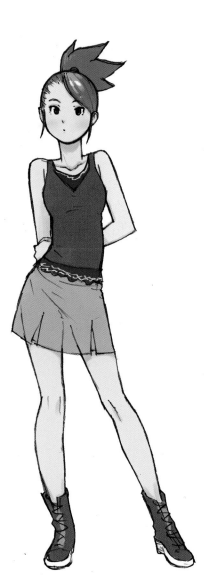

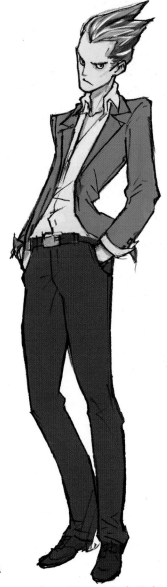

大空翔（紅）　　　　　美嘉・道格拉斯（粉紅）　　　　森田浩一郎（藍）

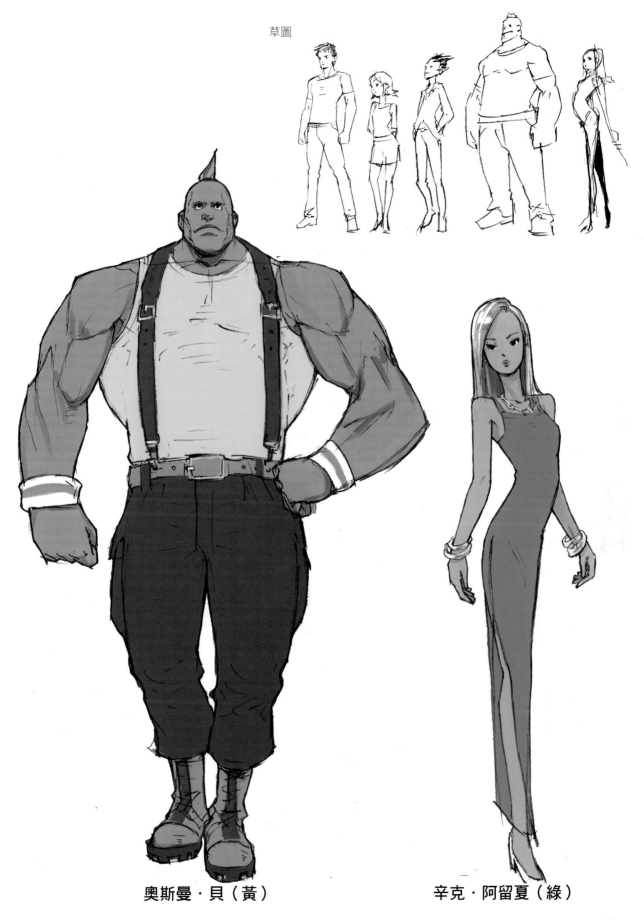

草圖

奧斯曼・貝（黃）　　　　辛克・阿留夏（綠）

02

TRANSFORM

留下特徵大膽變化
變身

加以變身。

變身後的 5 人。在此重要的是全體的平衡。把力氣大的黃色人物擺在正中央。也設計搭配各個人物的武器。如果全員都是同樣的形象感覺會很無趣，因此讓粉紅手持火箭炮，體格嬌小的人拿著大型武器，就會吸引讀者的目光。確認全體的平衡後，修正到讓每一個人物都顯得很帥氣為止。

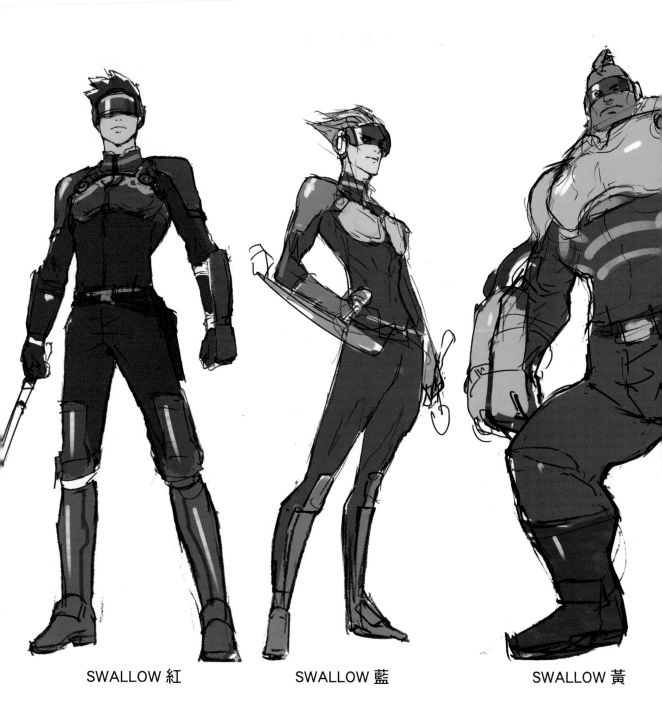

SWALLOW 紅 SWALLOW 藍 SWALLOW 黃

變形

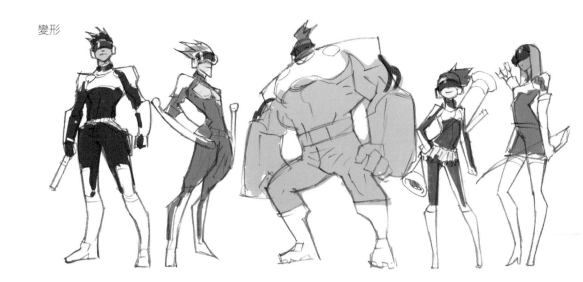

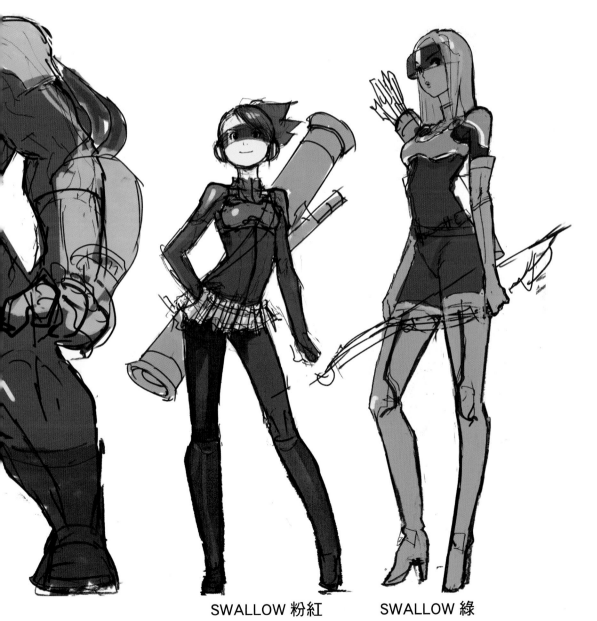

SWALLOW 粉紅　　SWALLOW 綠

03

複雜的東西・不瞭解的東西就仔細觀察
交通工具

發生緊急事態。

不論是飛機、船還是馬，人物高明駕馭交通工具就會讓畫面變得好看。我喜歡機車，因此這次讓 5 人騎機車。各位也可以描繪自己熟悉的交通工具。連同武器也設計出適合個別人物的機車。機車或武器等，越注重細部就越能顯出真品般的質感而逼真，為此建議最好活用自己最熟悉的素材。

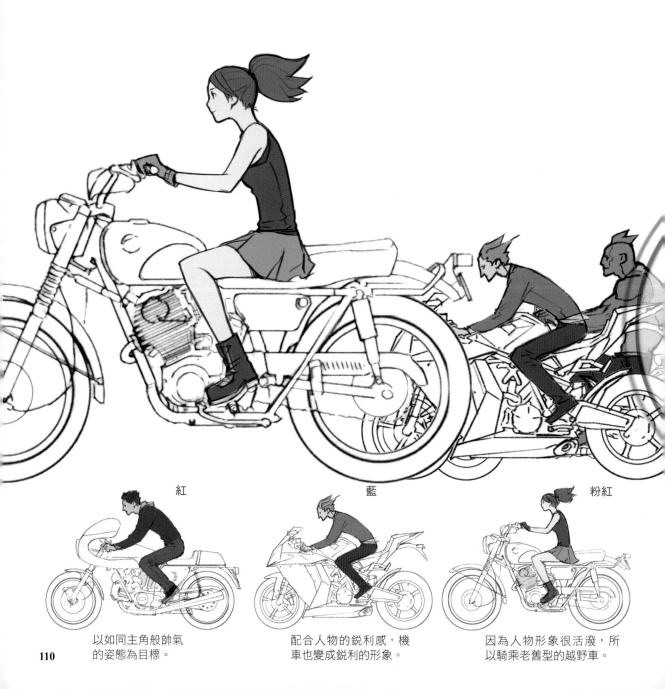

紅

藍

粉紅

以如同主角般帥氣的姿態為目標。

配合人物的銳利感，機車也變成銳利的形象。

因為人物形象很活潑，所以騎乘老舊型的越野車。

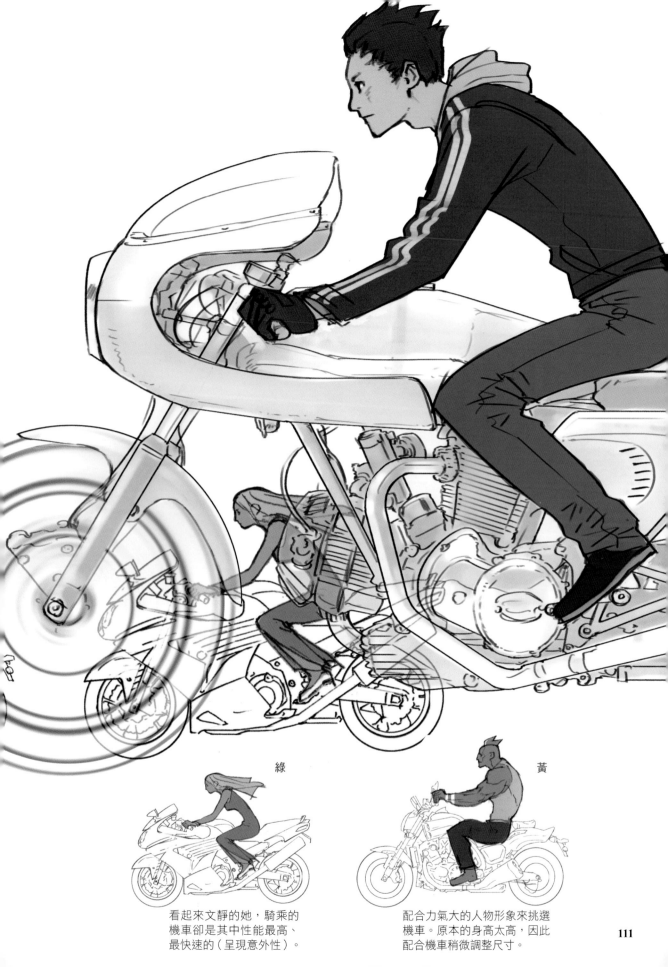

綠

黃

看起來文靜的她，騎乘的
機車卻是其中性能最高、
最快速的（呈現意外性）。

配合力氣大的人物形象來挑選
機車。原本的身高太高，因此
配合機車稍微調整尺寸。

04

PROFILE

要從內在性格來描繪人物

人物簡介

在此來看看他們的姓名、性格、經歷。

Red

オオゾラ　カケル
大空　翔

年齡　18 歲

出身　日本／東京

第 2 代 SWALLOWTAILS 的隊長。崇拜戰隊英雄的父親，因此從小時候起就一心要成為像父親一樣的人，而努力參加嚴格的訓練。當聽說喬達摩幫又死灰復燃的消息時，率先呼籲組成第 2 代 SWALLOWTAILS。正直的性格、血氣方剛。

最喜歡的一句話是「**老鷹的孩子是老鷹**」。

裝備多半是尊敬的父親在 30 年前使用的。因禁慾的性格而沒有女友。

Blue

モリタ　コウイチロウ
森田　浩一郎

年齡　18 歲

出身　日本／青森

在雪中送報的經歷鍛鍊出好腳力，可說是隊員中的飛毛腿。父親曾是 SWALLOWTAILS 中的一員，但解散後就失去活下去的目的，每天與酒為伍。看著父親如此度日而長大的浩一郎，對英雄及崇拜英雄的翔打從心裡感到十分厭惡。這次浩一郎之所以願意加入第 2 代 SWALLOWTAILS，完全是為了賺取 5 個弟妹們的學費。

個人主義者。

雖和隊員通力合作來進行作戰，但不戰鬥時常單獨行動。

Yello

奧斯曼・貝

年齡　15 歲

出身　土耳其／伊斯坦堡

父親是土耳其人，母親是德國人。具有超乎常人的腕力，13 歲時在土耳其的腕力比賽成年組贏得優勝。興趣是肌力訓練。曾經是 SWALLOWTAILS 隊員的父親，現在經營咖哩店。平時在咖哩店幫忙，常思考如何讓自己的腕力對社會有所貢獻。

性格沉默寡言，睡前經常讀詩。

Pink

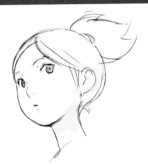

美嘉・道格拉斯

年齡　16 歲
出身　美國／加州

父親是美國人，母親是日本人。在 SWALLOWTAILS 中是性格最天真的一位，充分遺傳到母親的血統，非常樂天、開放。
口頭禪是「**人生非積極生活不可**」。
在隊上最會製造氣氛，除戰鬥中之外，其餘時間幾乎都在聊天。對紅大空翔懷有愛慕之情，但卻和藍森田浩一郎意外先有後婚，這是本故事結束 5 年後的事。小時候就學柔道，因此擅長利用寢技來戰勝對手。

Green

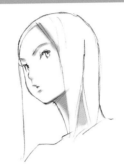

辛克・阿留夏

年齡　20 歲
出身　印度／喀什米爾

父親是美國人，母親是印度人。生長在母親娘家的印度・喀什米爾地方。曾是 SWALLOWTAILS 一員的母親，在解散後於此地生下她，並過著以冥想為中心的平靜生活。阿留夏也是文靜的性格，**閒暇時大概都在冥想**。
隊員中唯一具有療癒的能力。在喀什米爾地方已有未婚夫，預定這次作戰結束後返鄉結婚。

Enemy

喬達摩

年齡　不明
出身　不詳

距今約 30 年前，史上最兇殘而令人生畏的邪惡組織喬達摩幫的首領，企圖征服全世界。與地球防衛 SWALLOWTAILS 展開激烈戰鬥之後大敗，被認為在轟炸喬達摩幫的根據地時已喪生。但身負重傷的他卻仍苟延殘喘，之後夢想再度組成喬達摩幫，而開始經營運輸業，因事業有成而名利雙收。現在是世界富豪排行榜上的常客。儘管早已喪失征服地球的野心，但當得知 SWALLOWTAILS 的隊員有子女繼承衣缽時，又非常懷念往日時光，因而再度組成喬達摩幫。最近最擔心的就是紅大地翔與粉紅美嘉・道格拉斯以外的隊員似乎有些意興闌珊。最常掛在嘴邊的話是「這樣怎能擔當起正義的英雄！」

了解身體的構造
內衣・裸體

這是平日訓練的樣子。

描繪容易了解身體構造的訓練情景，做為第 1 章的複習。

[草圖]

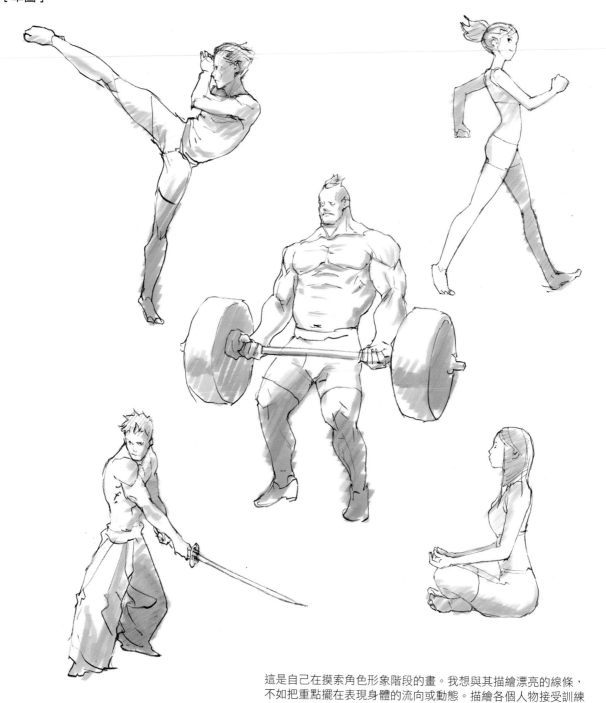

這是自己在摸索角色形象階段的畫。我想與其描繪漂亮的線條，不如把重點擺在表現身體的流向或動態。描繪各個人物接受訓練時的樣子。

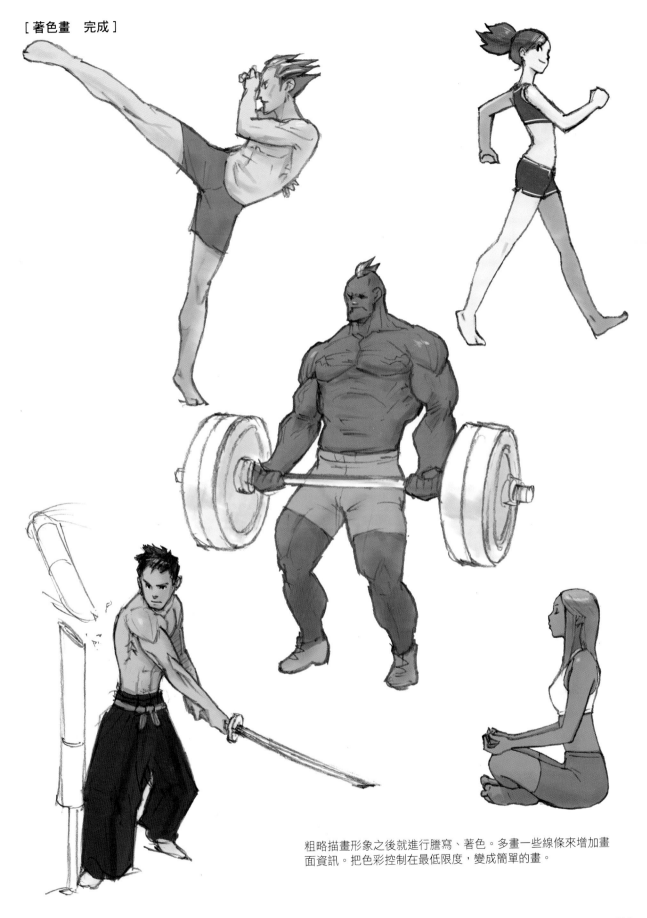

粗略描畫形象之後就進行謄寫、著色。多畫一些線條來增加畫
面資訊。把色彩控制在最低限度，變成簡單的畫。

意識角度、位置關係
決定基本姿勢與休息的畫面

戰鬥開始。

這是手持武器時擺出的姿勢。從正面看到的基本站姿。我想呈現出向前逼近的感覺。

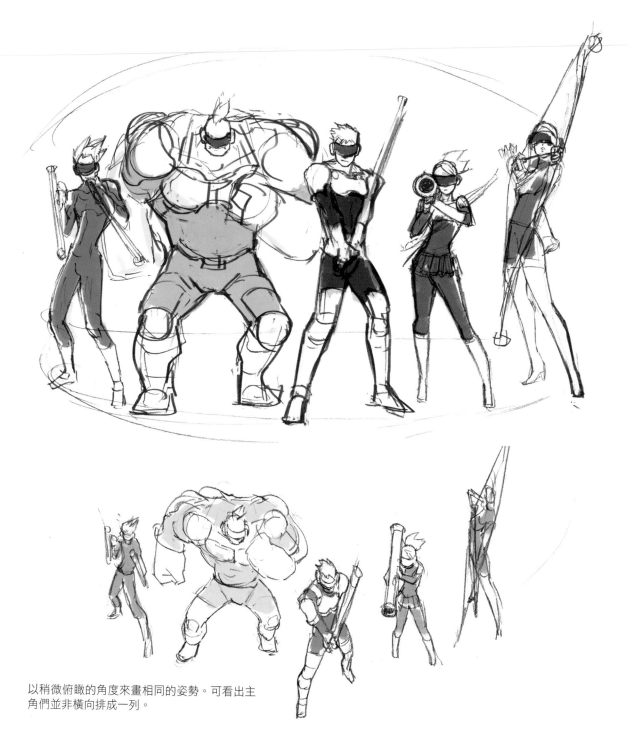

以稍微俯瞰的角度來畫相同的姿勢。可看出主角們並非橫向排成一列。

休息中的 5 人。在此最重
要的是配置 5 人時的平
衡。之前都是持續有動作
的畫，因此插入 1 張沉著
沒有動作的畫。以我個人
來看，這是做為動畫放映
最後結束時的影像。

分開描繪細部
敵人老大登場

和敵人老大面對面。

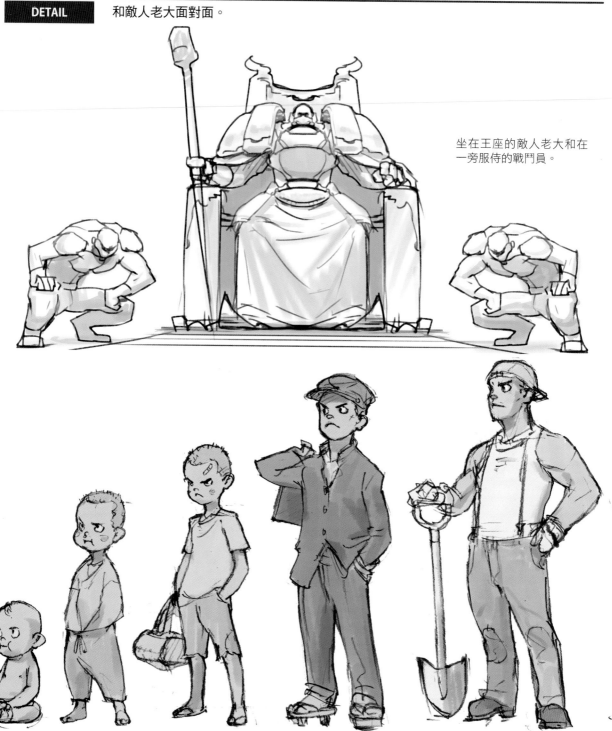

坐在王座的敵人老大和在一旁服侍的戰鬥員。

0歲　　　5歲　　　　10歲　　　　　15歲　　　　　　20歲

我想要描繪成雖是反派但卻有吸引力的人物。為呈現出從小時候起就野心勃勃的感覺，因此將他的眼睛畫得炯炯有神。儘管把一個人從 0 歲到 60 歲分開描繪，卻仍能看出是同一人，秘訣在於即使頭身隨著年齡改變，臉的各部位形狀及其配置的位置卻不變。在描繪這種人物的成長史時，改變所擺的姿勢也很重要。

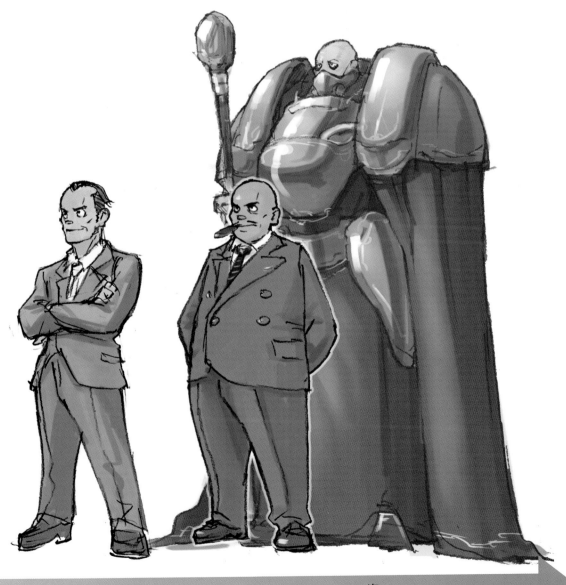

40 歲

60 歲

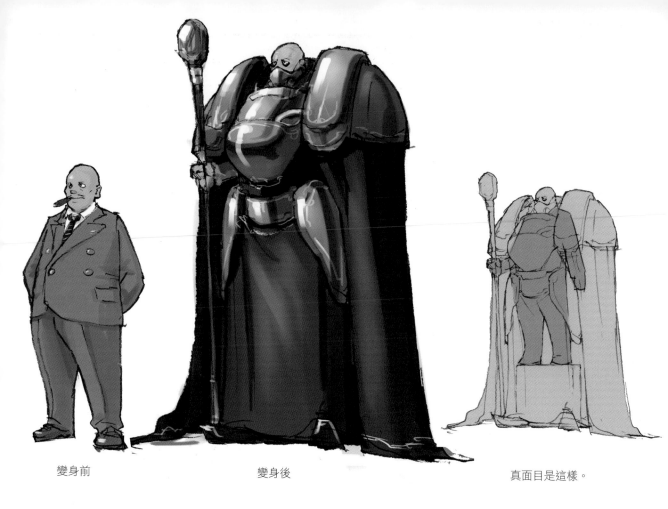

變身前

變身後

真面目是這樣。

色彩的變化

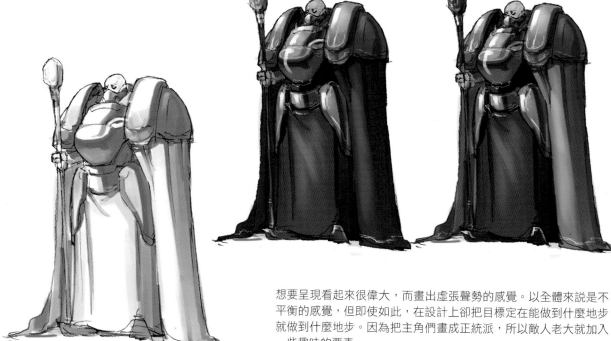

想要呈現看起來很偉大,而畫出虛張聲勢的感覺。以全體來說是不平衡的感覺,但即使如此,在設計上卻把目標定在能做到什麼地步就做到什麼地步。因為把主角們畫成正統派,所以敵人老大就加入一些趣味的要素。

Chapter 2
設計人物

終於開始進入人物設計的説明。在第 1 章是把重點擺在自然描繪人體上，在第 2 章則是提出如何把這些人變形來製作人物的問題。以人物來說，所謂的「可愛」「好看」很重要，但多半是以個人的主觀好惡來談論，因此我覺得很難有完整的表示方法。本書乃以具體的方式，將不同人物的描繪方法，以及賦予人物特徵的要素加以彙整。

這世上有各式各樣的人物，圖樣，而用途、媒材也各不相同，儘管如此，我想在設計時仍有許多共同的要素。以下介紹我實際在工作上所運用的技術、想法。

1 加上能以言語傳達的特徵

塑造人物時,你是否馬上就開始動手作畫呢?首先把想要描繪的具體形象固定下來,這樣才能提高設計的精準度或速度,創造充滿魅力的人物之可能性也會提高。此時,將形象化為文字是非常有效的方法。

事例研究╱設計人物

例如,接到如下的工作訂單。接下來在工作上應該如何設計這 5 個人物呢?

「地球防衛　第 2 代 SWALLOWTAILS」
人物設計的委託

設定
雙親以前曾擔任過戰隊英雄,第 2 代英雄 5 人組的戰隊活動。

故事概要
以前,地球的和平是由名為「SWALLOWTAILS」的 5 名正義英雄來維護。邪惡組織「喬達摩幫」理應被 SWALLOWTAILS 消滅,但首領喬達摩身負重傷而苟延殘喘。經過一段時日,再度組成喬達摩幫,使地球的和平又面臨危機。SWALLOWTAILS 的每個成員雖已年老,但兒女們卻組成一支新的隊伍,來面對喬達摩幫。

要求
· 希望設計出這個故事的 5 名正義英雄。
· 形象色彩希望使用紅‧藍‧黃‧粉紅‧綠。

首先加上能以一句話表現的特徵

使用文字使特徵明確化的優點有 2 個。

1 即使忘記作品的名稱或人物的名稱，也能記住特徵。

2 先加上稱呼（例如矮冬瓜或獨眼龍、笑蛋），就能輕易地在腦海中浮現形象。

這次的委託，色彩的形象佔很大比重。於是，首先列舉
能以色彩想像的大概特徵。

紅　→　「正統派」「熱血」
藍　→　「虛無」「冷酷」
黃　→　「男人味」「豁達」
粉紅　→　「活潑」「女人味」
綠　→　「文靜」「沉著（穩重）」

沒有特徵的人物
如果毫無概念茫然的製作，就
會畫成像這樣沒有任何特徵的
人物。這種人物會讓人留下印
象嗎？

能以一句話表現的特徵，人物的形象就能在自己的心中滋生。
從下頁起開始具體設計每一個人物。

Point！

- 不停地思考讓手不要停下來。
- 一開始是給自己確認用的，所以不需要在意外型畫得好不好。

2　決定最先登場的人物

在希望描繪的世界中決定每一種之最。

例如個子最高、手臂最粗、頭髮最長、最聰明、最有錢等等。應該就會出現明顯的視覺印象。一開始先決定順序，在描繪時就不會迷惑。

Step1

逐項決定

雖已決定，但其他事項還未決定。因此不知該從何處下手。（選項太多，因此逐一來決定）

Step2

決定個子最高的人物

暫先決定個子最高的人物和個子最矮的人物。在此以腳為基準來排列。

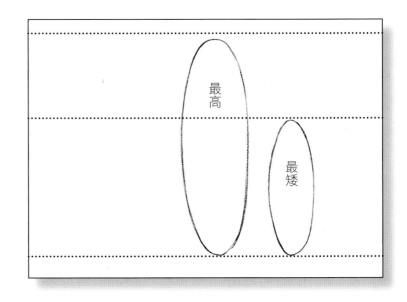

Step3

決定全員的身高

已經決定個子最高的人物和最矮的人
物，因此以後就思考每個人的性格或
角色來決定身高。
進展至此就稍感安心。

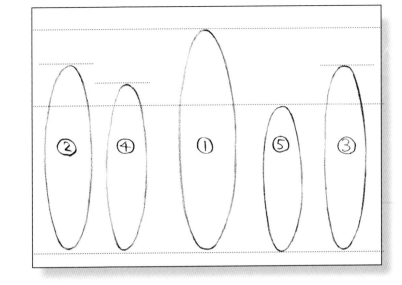

Step4

「黃」最〇〇

其他之最，也藉由自己的想法逐漸成形。
力氣最大。
「男人味、體格好」。

Step5

「藍」最〇〇

最快。
「瘦、尖銳」。

Step6

「綠」最○○

最文靜、高雅。
頭髮或裙子長，呈現穩重的印象。

Step7

「粉紅」最○○

最活潑。
頭髮上梳。裙子的裙襬變短，步伐也
變得很輕快。

Step8

「紅」最○○

最全能、正統派。
其他人物已有特徵，因此不要過度對
主角附加特徵。
個性設定取所有人物的中間值。

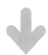

Step9

輪廓完成

逐一強調各別的特徵，決定全員的概
要輪廓。

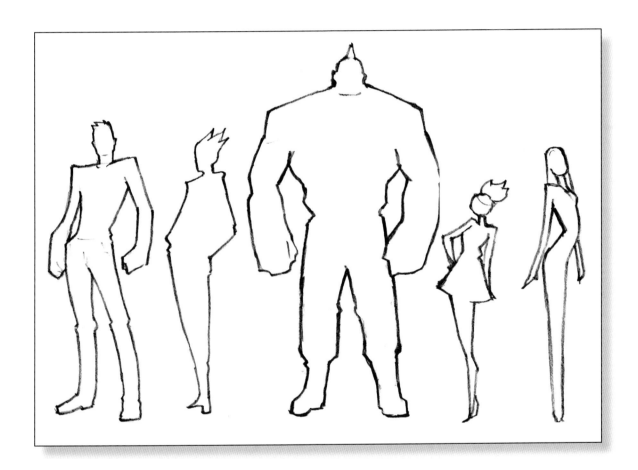

Point!

- 最初決定全體的輪廓。
 （比較人物來思考）
- 個別的人物從容易思考的地方開始。

3 從外輪廓開始思考

我在設計人物時，在描繪細部之前會先從全體的形狀開始思考。這是因為多半是憑乍看的印象來決定輪廓。畢竟就算很努力的細細描繪，如果畫不好，還是無法傳達自己想要表現的東西。

1 理解外輪廓給人的印象

活用「短」「長」

雖是相同體型的人物，但依頭髮或裙子的長度，印象也會不同。

短就看起來活潑⟷長就看起來有穩重的氣氛

　請積極加以活用。

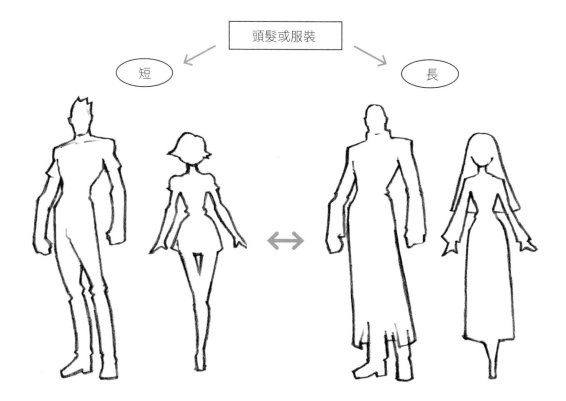

尖的輪廓、圓的輪廓

思考人物的性格或角色定位來徹底活用輪廓。

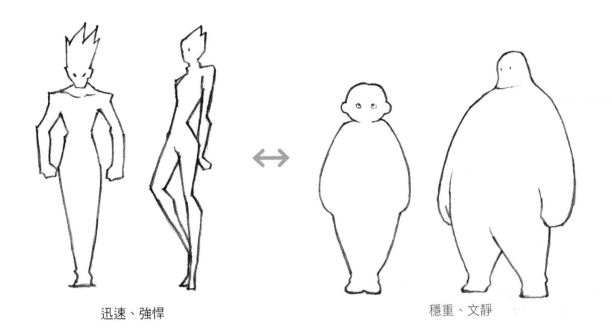

迅速、強悍　　　　　　　　　　　　穩重、文靜

重心的位置

依把重心擺在身體何處，印象也會不同。

重心的位置高　　　　　　　　　　　　　重心的位置低

輕快、活潑　　　　　　　　　　　　笨重、穩重

2 意識「○」「△(▽)」「□」來設計人物看看(基本)

○、△、□,整體來說有如下的特徵。

○(**柔和·彈性**)、△(**尖銳·迅速**)、□(**堅硬·重量感**)

僅以○·△·□來設計人物就太勉強了,但如果在人物輪廓的一部份或人物的裝飾品高明利用這3種記號,就能巧妙呈現出各別所具有的特性。

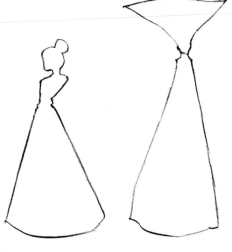

利用「□」的輪廓

堅硬、穩重的感覺

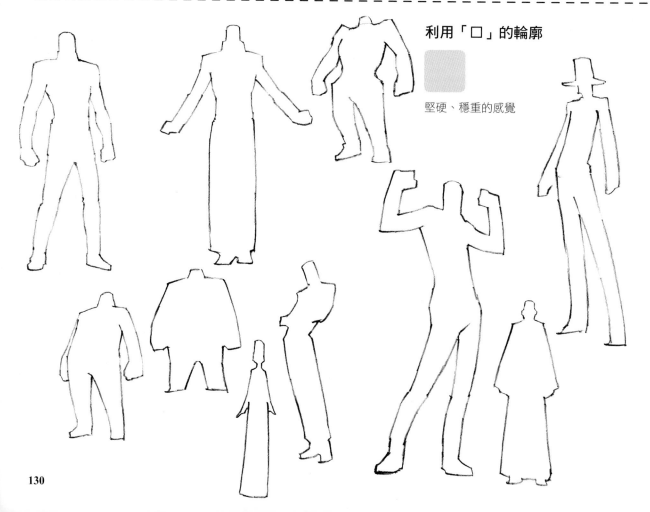

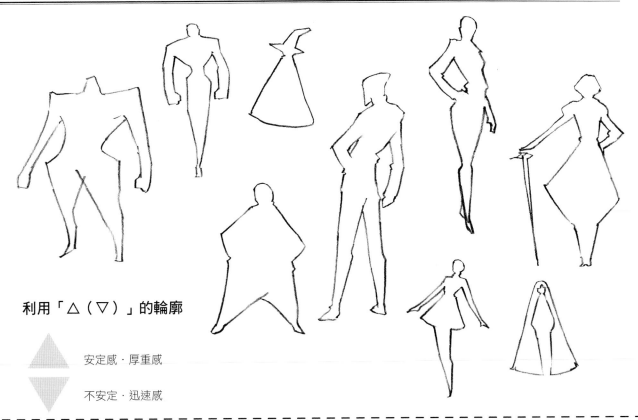

利用「△（▽）」的輪廓

安定感・厚重感

不安定・迅速感

利用「○」的輪廓

柔和、溫柔感

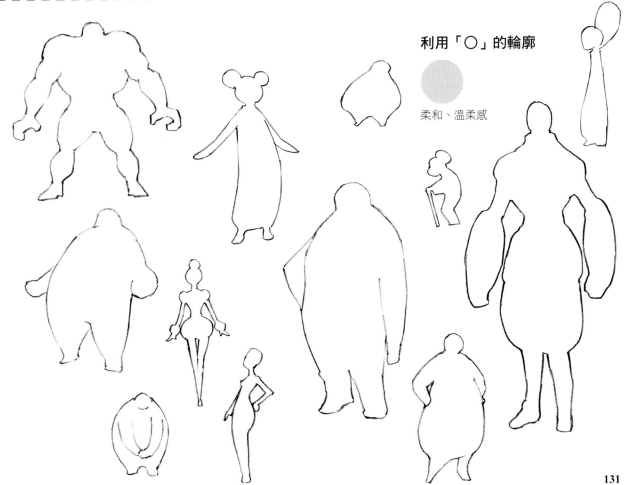

3 意識「○」「△（▽）」「□」 來設計人物看看（實踐…男性的情形）

依據實際的模特兒，以○△□來製作人物。

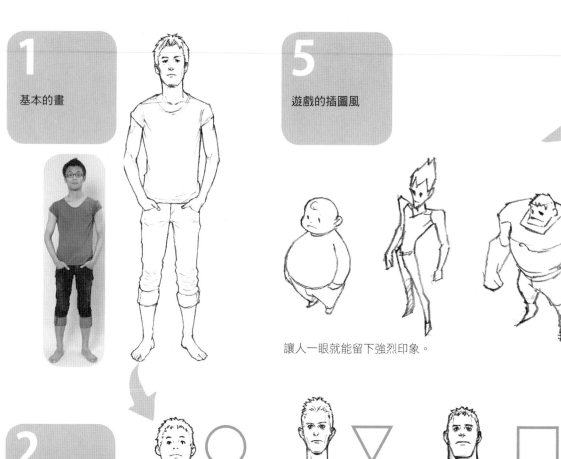

1 基本的畫

5 遊戲的插圖風

讓人一眼就能留下強烈印象。

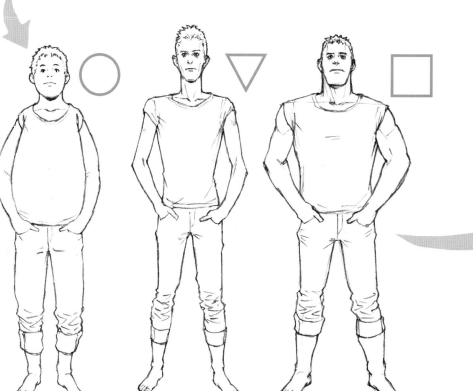

2 以寫實的風格來 分開描繪○△□

如果過度變形就會看 起來不真實，因此停 留在即使實際存在也 不會顯得奇怪的程 度。

4

大幅變形

原來人物的形象幾乎消失。著重於角色特性。可使用在世界設定較為特殊的作品中。

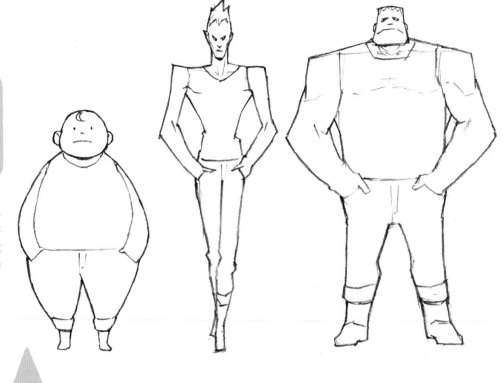

3

把變形稍微增強

把不存在於現實世界的虛擬性增強。

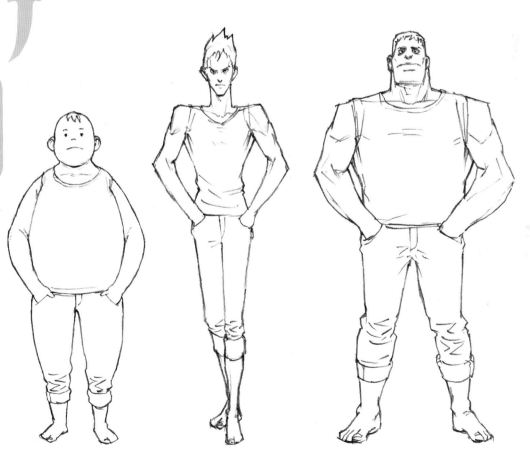

4 意識「○」「△(▽)」「□」來設計人物看看（實踐…女性的情形）

1 基本的畫

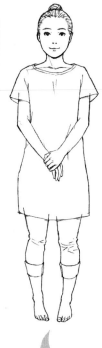

5 吉祥物人物風

吉祥物人物式的畫法。沒有現實感。

2 以真實的圖樣來分開描繪○△□

畫女生時最好保有可愛的感覺，因此要控制不要極端的變形。

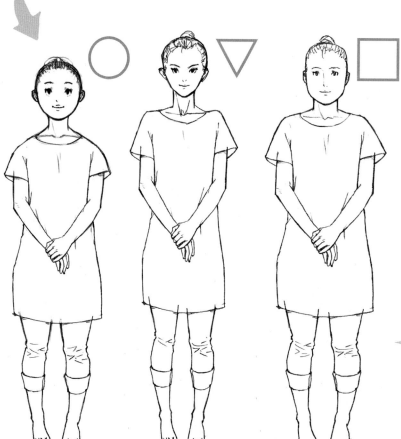

設計人物…3 從外輪廓開始思考

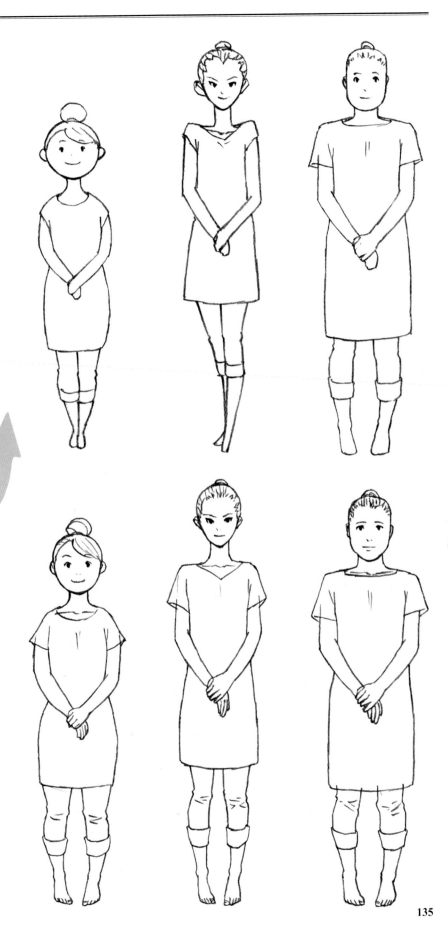

4

大幅變形

至此相當接近吉祥物
的造形。

3

把變形稍微增強

留意別失去可愛感，
增強角色的特性。

利用服裝或髮型

畫女孩子的時候，配合幾何圖形來大幅改變體型或臉的輪廓，就會變得可愛。利用服裝、帽子或髮型等來表現。

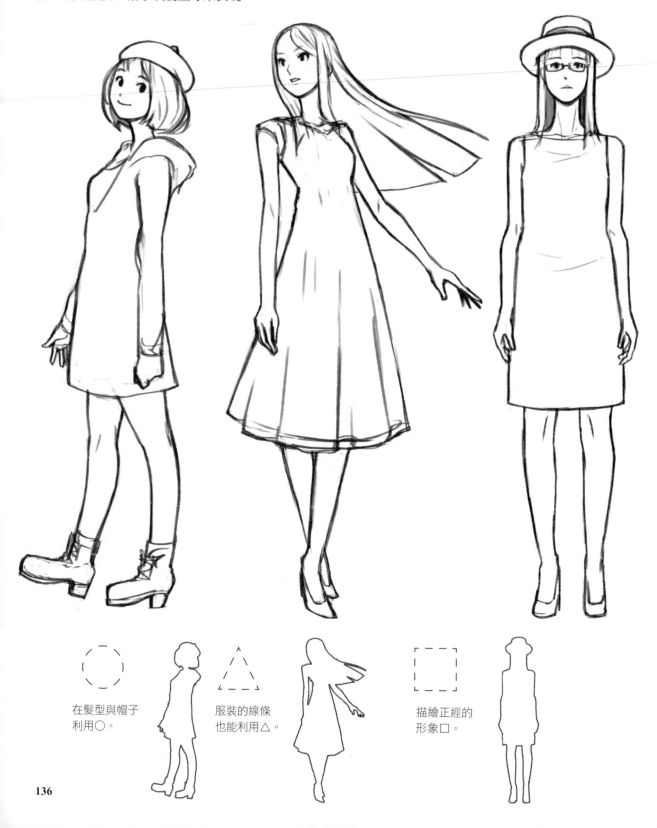

在髮型與帽子利用〇。

服裝的線條也能利用△。

描繪正經的形象囗。

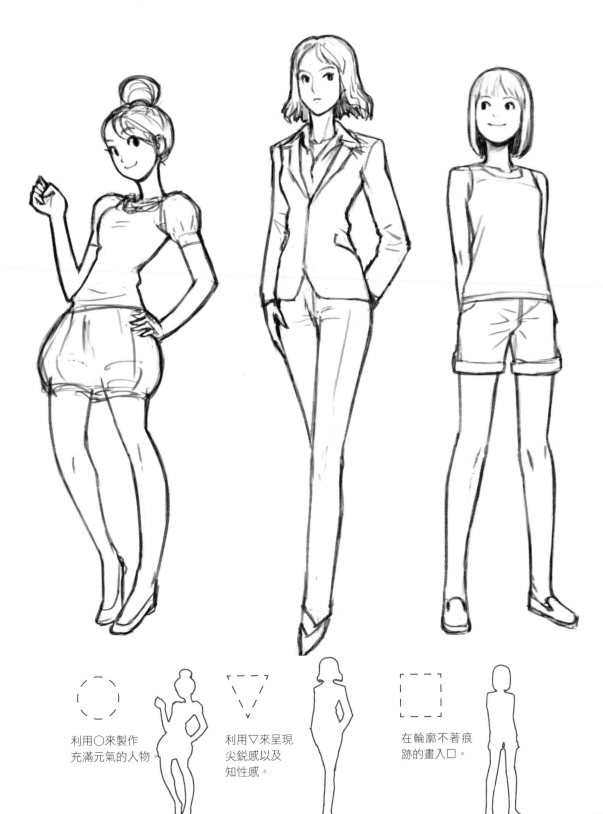

利用○來製作
充滿元氣的人物。

利用▽來呈現
尖銳感以及
知性感。

在輪廓不著痕
跡的畫入□。

4 再加上特徵

大致決定身高、概要的輪廓後，再次思考各部位的特徵來具體描繪細部。在原來的形象上逐漸添加。

特徵	身高	最○○	輪廓	再加上特徵

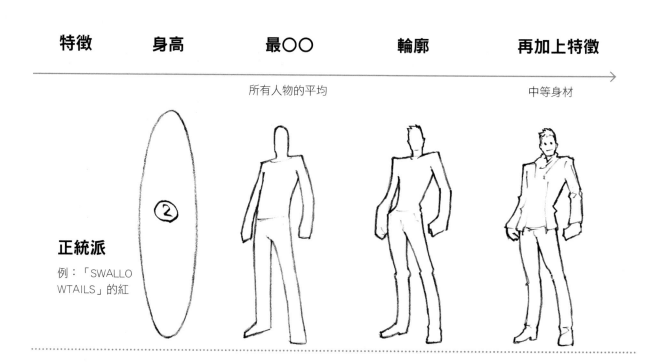

所有人物的平均　　　　　　　　　　　　　　　　　　　中等身材

正統派

例：「SWALLOWTAILS」的紅

最迅速　　　　　　　　　　　　　　　　　　　尖銳

冷酷

例：「SWALLOWTAILS」的藍

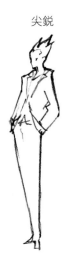

特徵	身高	最〇〇	輪廓	再加上特徵

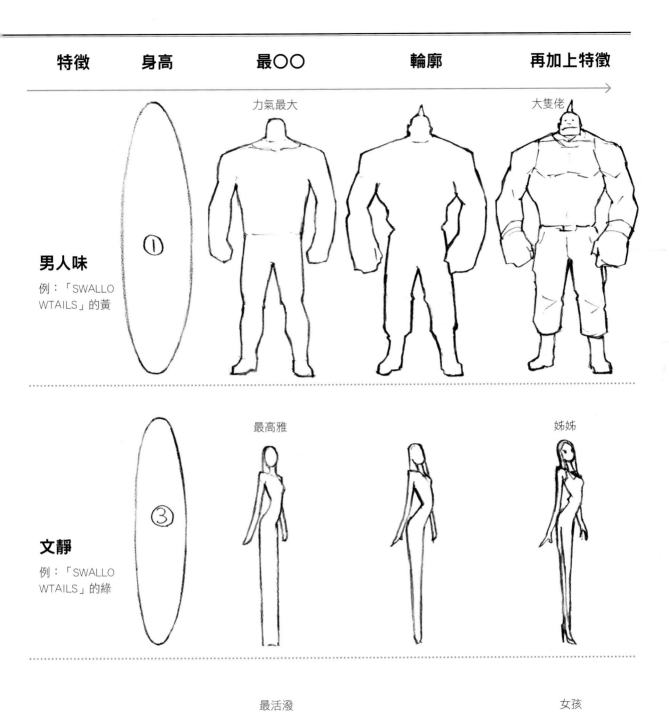

男人味

例：「SWALLO
WTAILS」的黃

力氣最大 　　　大隻佬

文靜

例：「SWALLO
WTAILS」的綠

最高雅 　　　姊姊

活潑

例：「SWALLO
WTAILS」的粉紅

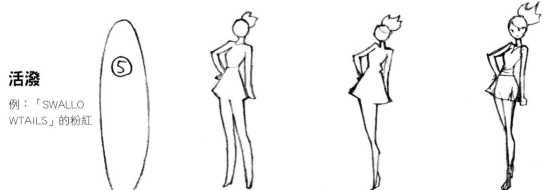

最活潑 　　　女孩

5　以姿勢來表現人物

設計人物時，該人物的基本姿勢也要一併設計。雖是相同的服裝、髮型的人物，但不同的姿勢會使印象完全改變。

1　從姿勢就能看出人物的個性

僅筆直站立的姿勢
這種姿勢感覺不到性格

男性的姿勢

活潑的感覺。
熱烈感。

強悍。
有時看起來傲慢。

謙虛的感覺。
有時看起來懦弱。

漠不關心、冷酷的感覺。

深思熟慮的感覺。

爽快的感覺。
適合笑顏。

動作過大。
喜歡出風頭的性格。

女性的姿勢

意識柔軟性，才能和男性有所分別。

活潑的感覺。
開朗。

正經的感覺。
正直性。

倔強的性格

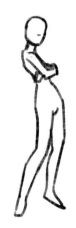

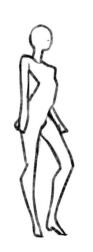

「請看我」的感覺（愛現）。

「請看我」的變形。
非常女性化的性格。

純真的性格。
容易相信任何人事物。

值得信賴的大姐頭性格。

我認為只要擺出姿勢，就能看出人物的性格。

2 顯出動感

高明利用身體的動向來作出姿勢。

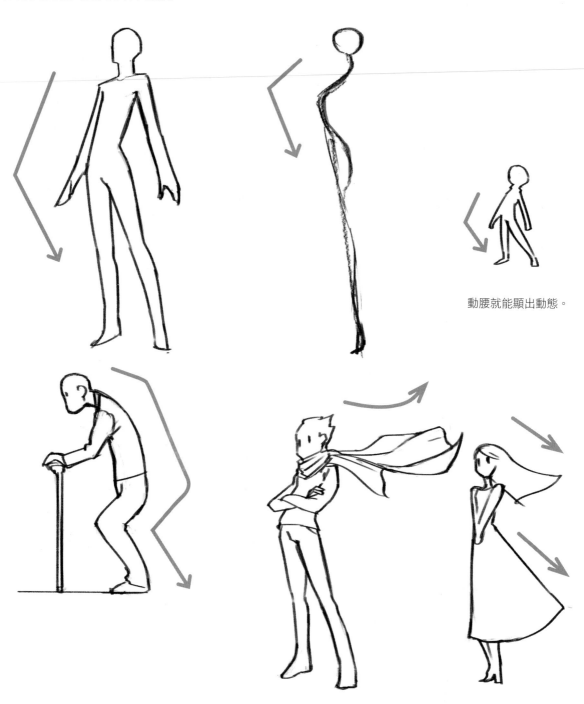

動腰就能顯出動態。

高明利用頭髮、服裝、裝飾品也有效。
利用頭髮被風吹拂、風衣或圍巾隨風飄揚的樣子。

正面的角度該如何顯出動態

斜向或橫向的姿勢利用外輪廓就就能簡單顯出動態。那麼正面的情形又如何呢？

利用透視圖法來顯出縱（上下）向的動態。不僅只是平面之上的動態，也要意識高度或縱深方向的動態。

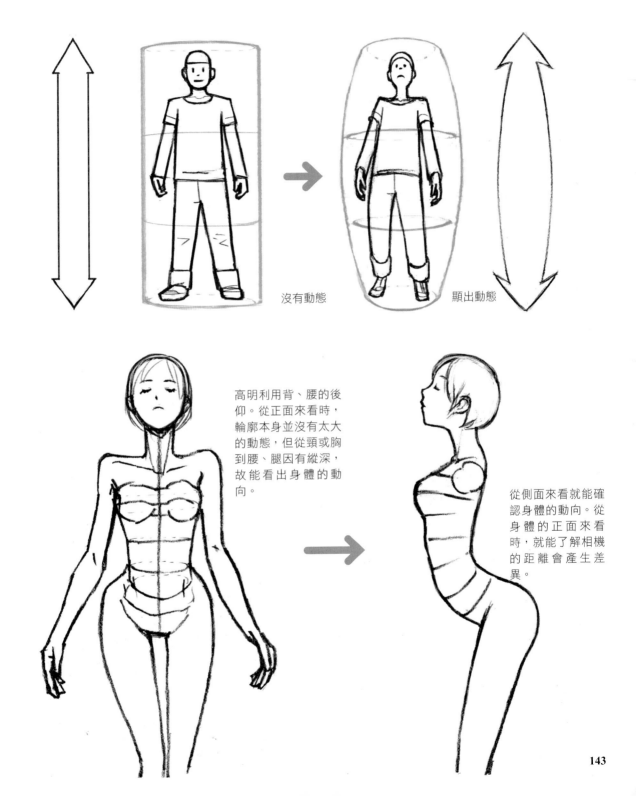

沒有動態

顯出動態

高明利用背、腰的後仰。從正面來看時，輪廓本身並沒有太大的動態，但從頸或胸到腰、腿因有縱深，故能看出身體的動向。

從側面來看就能確認身體的動向。從身體的正面來看時，就能了解相機的距離會產生差異。

6　描繪細節來顯出真實性

全身的形體、輪廓當然重要，但依細部的描繪方法，完成時會有很大不同。

1　描繪細部時的 4 個要點

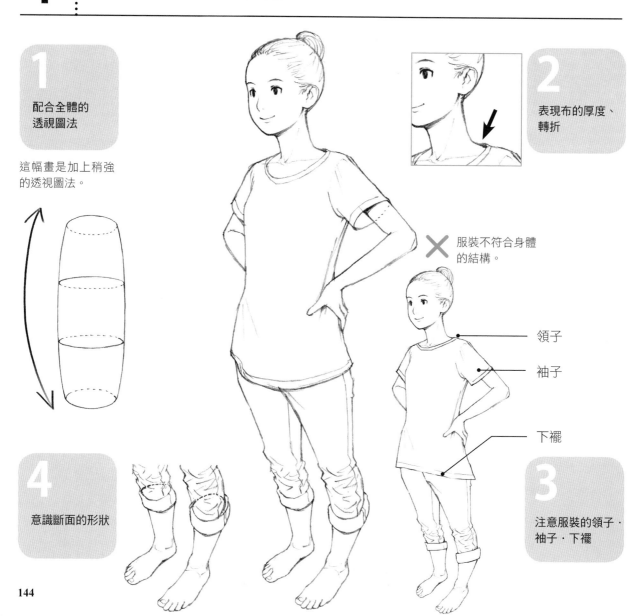

1 配合全體的透視圖法

這幅畫是加上稍強的透視圖法。

2 表現布的厚度、轉折

✕ 服裝不符合身體的結構。

領子

袖子

下襬

3 注意服裝的領子・袖子・下襬

4 意識斷面的形狀

2 | 依省略的程度，其表現也不同

　　細畫細部很重要，但果敢省略細部也有好處。以下就用完全相同的姿勢
來比較看看。

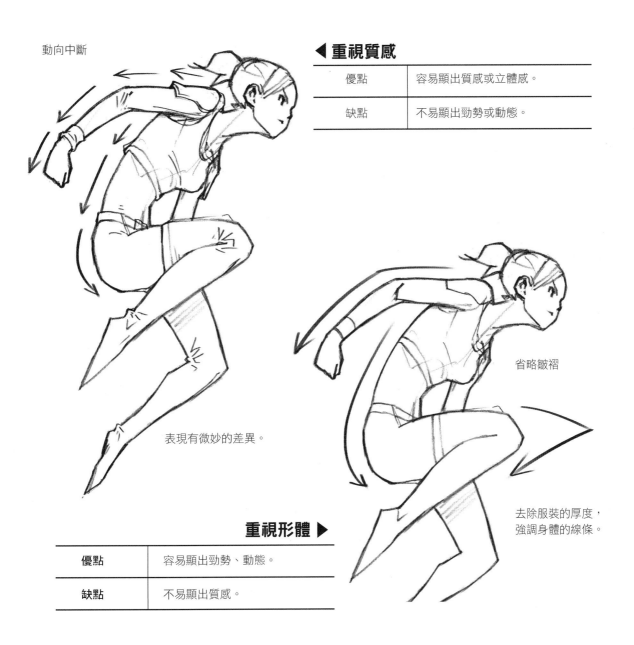

動向中斷

◀ **重視質感**

優點	容易顯出質感或立體感。
缺點	不易顯出勁勢或動態。

表現有微妙的差異。

省略皺褶

去除服裝的厚度，
強調身體的線條。

重視形體 ▶

優點	容易顯出勁勢、動態。
缺點	不易顯出質感。

　　依個人想要什麼、最優先的是什麼，表現的手法也會不同。
如果明確了解最想表現什麼，自然就會找出適合的表現方法。

3　以質感・素材感來張顯人物特性

為了提高繪畫的完成度，建議有時可以描畫細部。不過並非無謂的刻
畫。而是仔細思考素材的問題後再下手。

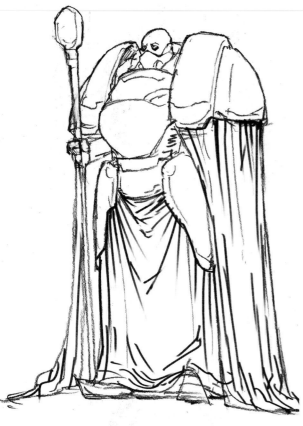

薄布

細畫皺褶來表現較薄的絲質布
料。

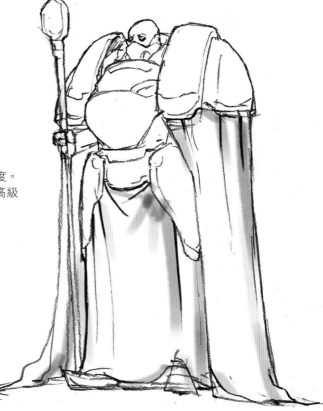

厚布

以減少皺褶來表現布的厚度。
就能顯出厚的絲絨質料的高級
感。

4 以細部來表現世界背景

輪廓雖然相同，但依細部的差異能表現出奇幻、SF（科幻）、古裝劇
等全然不同的世界背景。

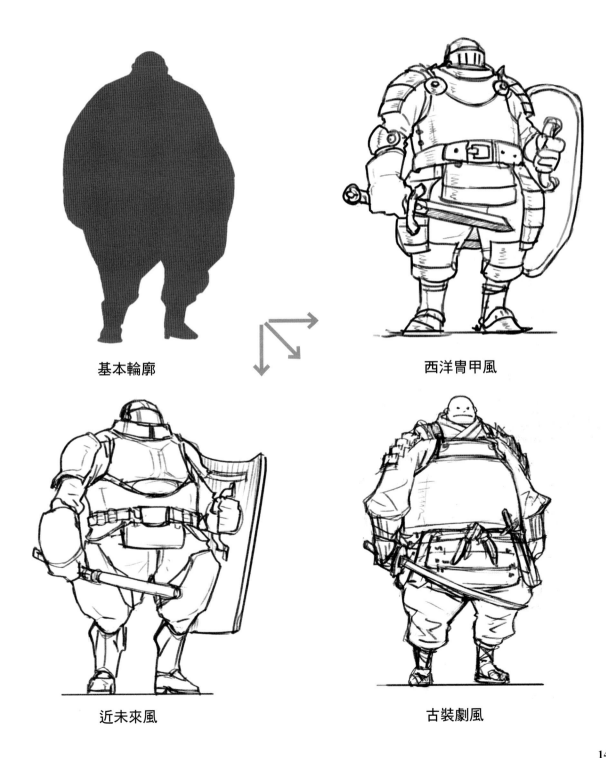

基本輪廓

西洋冑甲風

近未來風

古裝劇風

5 細節的平衡

利用描畫的精細度來表現遠近感
遠方的東西適度省略

　如果把遠方的東西和近處的東西都仔細描畫，就很難呈現出遠近感。
尤其近年來以數位方式作畫變得很普通，因此容易陷入這種傾向。

　因為電腦的畫面能夠大倍數放大，因此常容易畫得太細。必須有配
合其距離（大小）的描繪方法、省略方法。

　請比較以下 2 張畫看看。

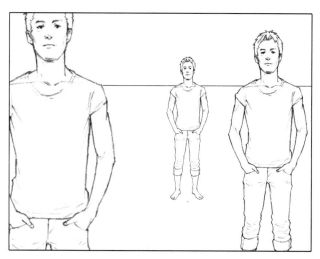

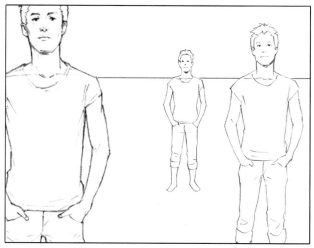

{ A } 遠方人物也和前面一樣仔細描畫。

{ B } 減少遠方人物的細節，適度省略。

　比較看看，B 比 A 更能呈現出遠近感不是嗎？並未特別規定究竟要
省略多少。**以臉來說，依口、鼻、眼的順序來省略，就能呈現出**
來。依圖樣或面貌，有時會更改省略的順序。這也需要多觀察。只要
在街上觀看實際位於遠方的人或參考照片等就會了解。

6 ｜ 隨身小物

設計適合人物的隨身小物

　　依各別的人物性格，設計隨身小物也會突顯個性。觀察自己身邊的人，參考顯出該人特色的服裝或隨身小物也是方法之一。

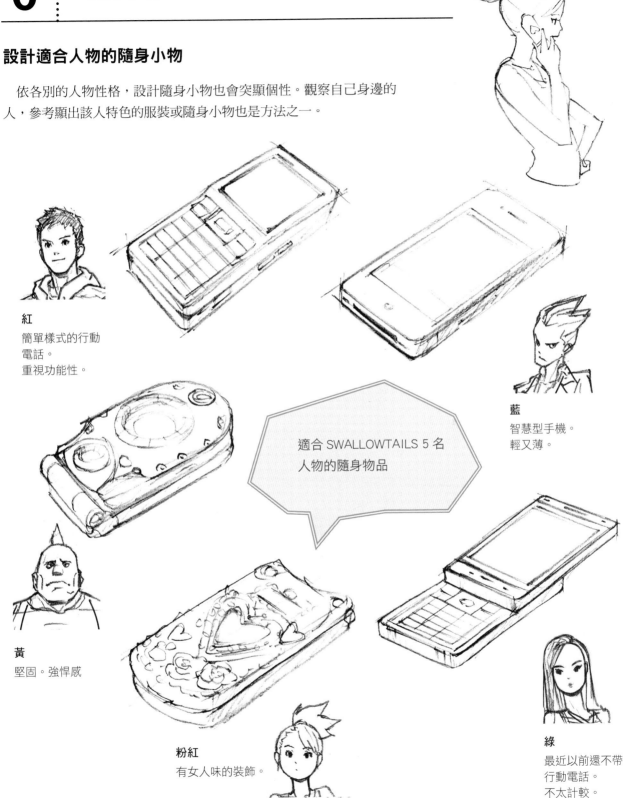

紅
簡單樣式的行動電話。
重視功能性。

藍
智慧型手機。
輕又薄。

適合 SWALLOWTAILS 5 名人物的隨身物品

黃
堅固。強悍感

粉紅
有女人味的裝飾。

綠
最近以前還不帶行動電話。
不太計較。

7 排列來比較看看

設計人物時，並非僅取出一尊來思考，和其他人物比較來看也很重要。

排列來看，印象就會改變

❶

看起來個子高的人物也…

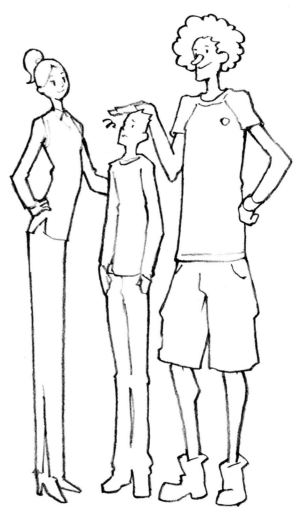

❷

和更高的人物排列在一起
時，看法就會改變。

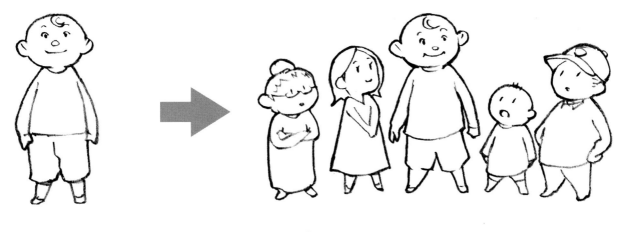

❶

反之，乍看個子矮的人物
也…

❷

如果周圍都是更矮的人物，在這些人當中就看
起來高。

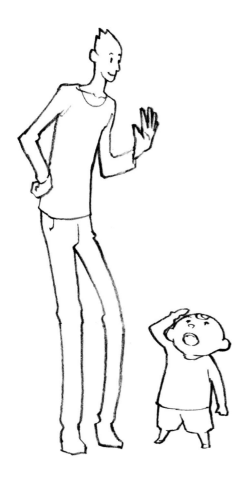

留意關聯性

　　將人物排列來看，就會了解和周圍人物
的關聯，看法也會完全改變。思考與想要
描繪的世界有何關係。

比較看看…

力求與其他人物的差別化，因此會加強各
個的特徵。如此一來，就能夠自己檢視設
計的概念（希望傳達什麼給讀者）。

8 將人物變化不同造型

作畫時,有時會想要變化不同造型,但畫出來的臉卻總是非常相似。以下將解說變化的方法,讓大家脫離一成不變的窠臼。請也一併看看臉與身體的組合。

1 | 輪廓‧側影

活用〇、△(▽)、□

如果不知該如何顯出特徵,建議和身體一樣,以〇、△(▽)、□為基本來思考。這和「能以一句話來傳達的特徵」有所關聯。與其執著於細部變成特徵曖昧的臉,不如思考能以一句話表現的面貌,例如圓臉、蛋臉、四角臉等。

以〇為基本的輪廓　{穩重、溫柔、柔和}

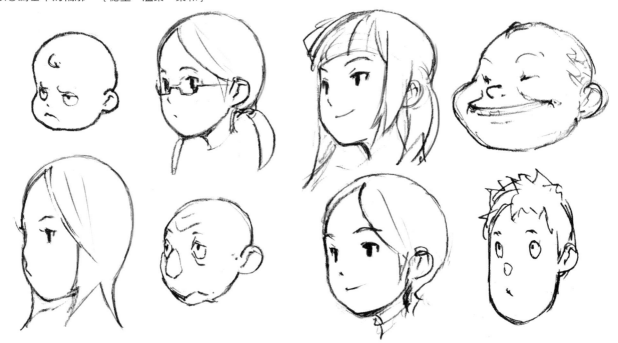

以△（▽）為基本的輪廓 ｛尖銳、迅速、冷酷｝

以口為基本的輪廓　｛有力、沉著、強悍｝

其他的輪廓

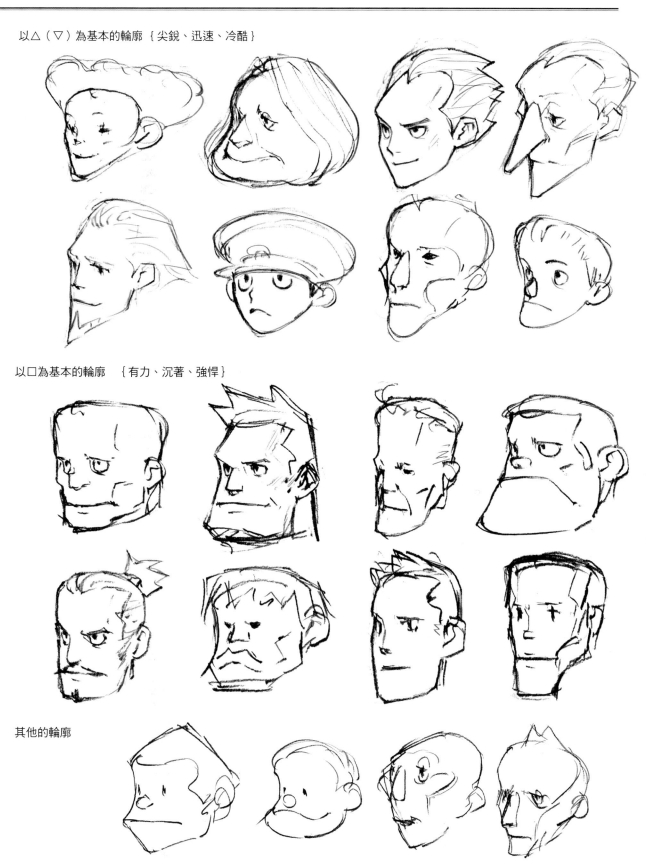

下頁起來看看實際的例子。

實際利用〇、△、囗來描繪的例子　把 3 種各自分開描繪。雖然是以相同模特兒的臉為範本，

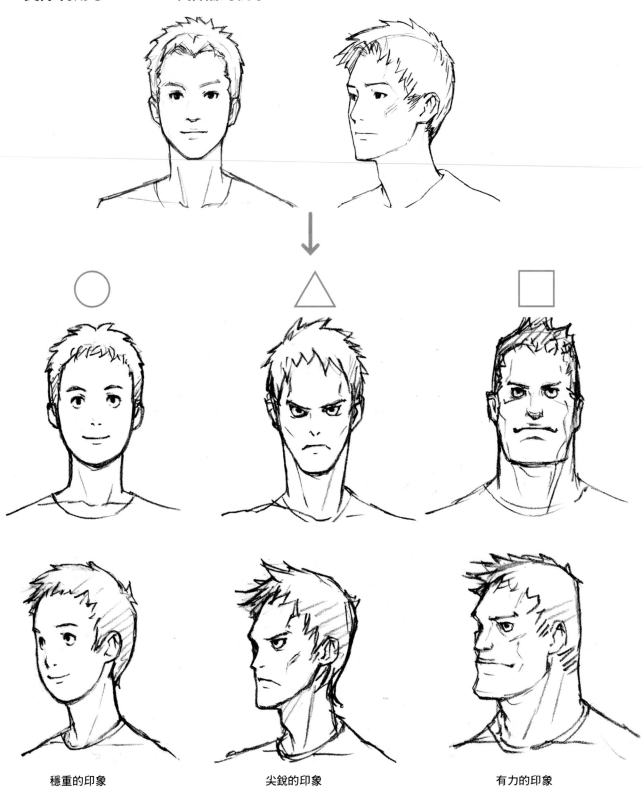

穩重的印象
注意看起來要像男性。

尖銳的印象

有力的印象

但能看出每一種臉型所呈現的印象均不相同。

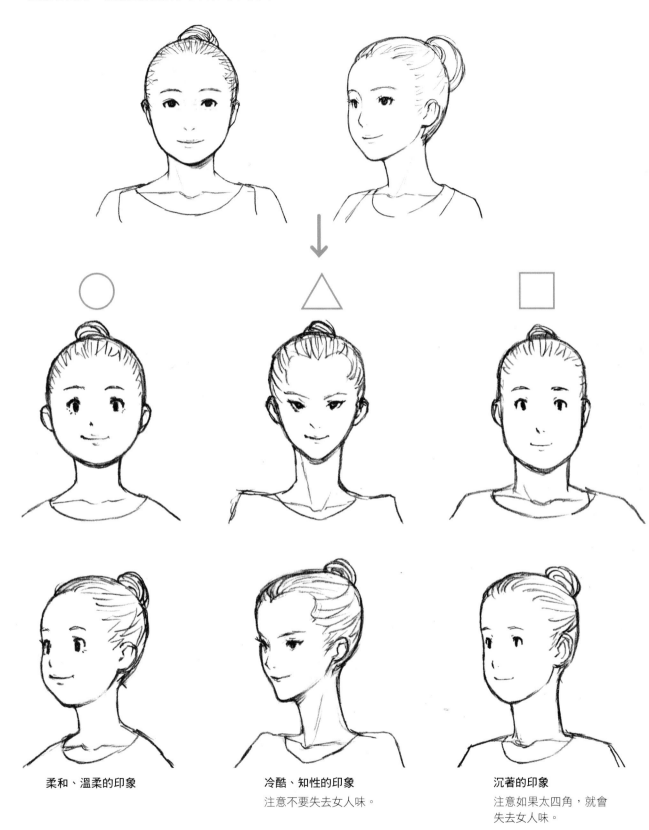

柔和、溫柔的印象

冷酷、知性的印象
注意不要失去女人味。

沉著的印象
注意如果太四角，就會
失去女人味。

2 | 五官位置關係・比例

為何改變五官的形狀，印象仍不變呢？

　　如果位置關係相同，就算辛苦改變眼或口等五官的形狀，印象也不
會有太大改變。因此，也要改變臉的縱橫比率、五官的位置關係。

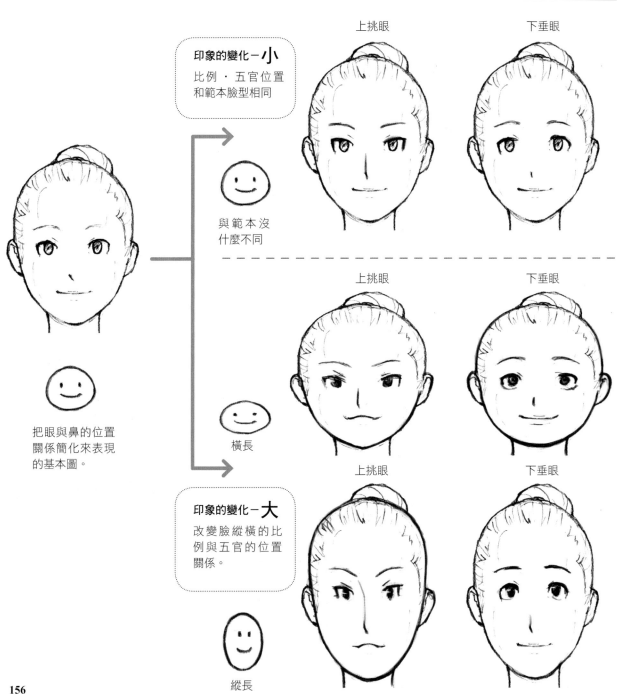

把眼與鼻的位置
關係簡化來表現
的基本圖。

印象的變化－**小**
比例・五官位置
和範本臉型相同

上挑眼　　　下垂眼

與範本沒
什麼不同

橫長

上挑眼　　　下垂眼

印象的變化－**大**
改變臉縱橫的比
例與五官的位置
關係。

上挑眼　　　下垂眼

縱長

利用連接眼與鼻的倒三角形

連接兩眼與鼻的三角形如果形狀改變,印象就有很大不同。

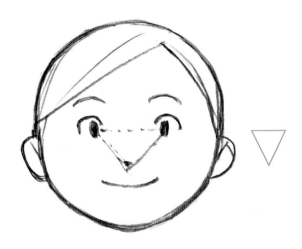

其他各種變化

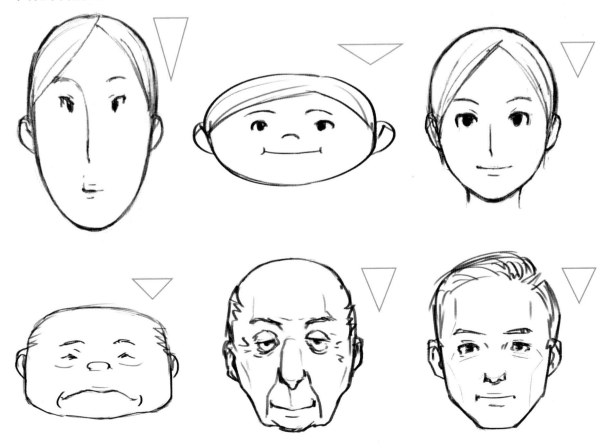

3　以側臉來表現特徵

以側臉做出變化

我想僅以正面的臉來畫出差異有其極限。必須能高明的把側臉畫出差異。

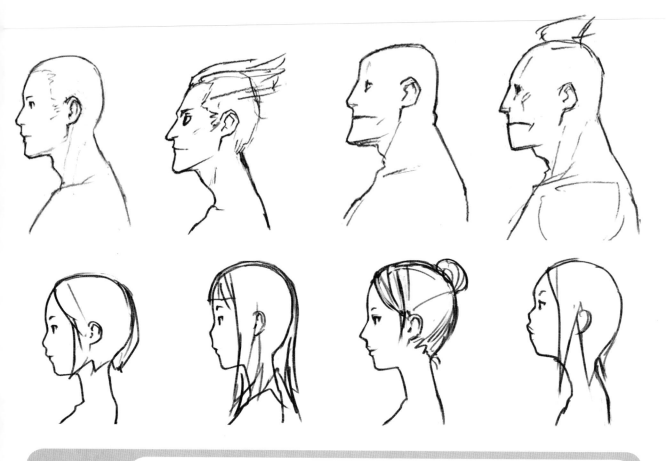

Point !

[要點 1]

注意額到鼻的曲線型狀。

[要點 2]

側臉也以輪廓（○△□）來顯出特徵。

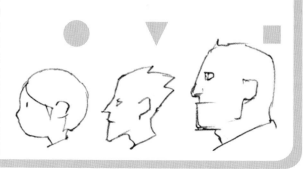

意識輪廓的深淺

以其縱深（眼到鼻樑的
距離）來畫出差異。

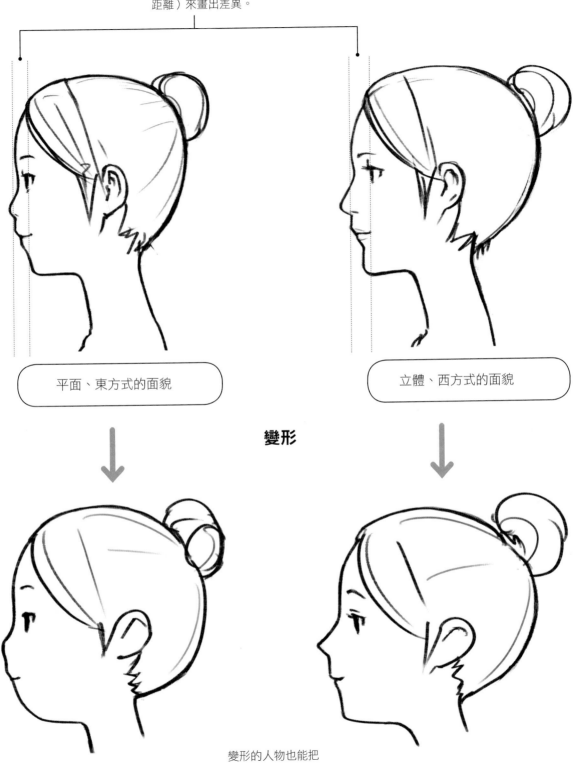

平面、東方式的面貌

立體、西方式的面貌

變形

變形的人物也能把
側臉畫出差異。

4 | 把臉與身體組合來思考

與體型相襯的臉

大致決定人物體型的外輪廓後，就想像適合該身體的臉來描繪。

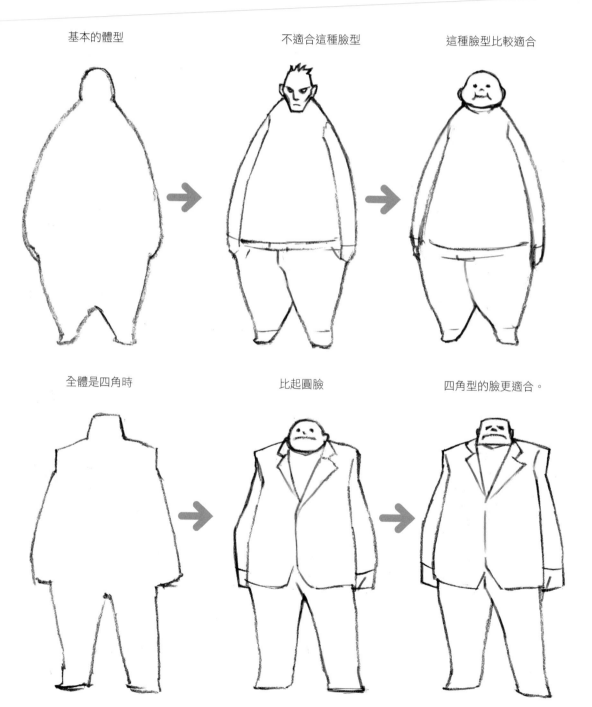

基本的體型　　　　　　不適合這種臉型　　　　　　這種臉型比較適合

全體是四角時　　　　　　比起圓臉　　　　　　四角型的臉更適合。

組合的應用方式

　　果敢做成有意外性的組合，或許能製作出引人注目的人物。
不過我想這只是變化球。

　　掌握基本型態後，僅用在一部分人物上比較有效。

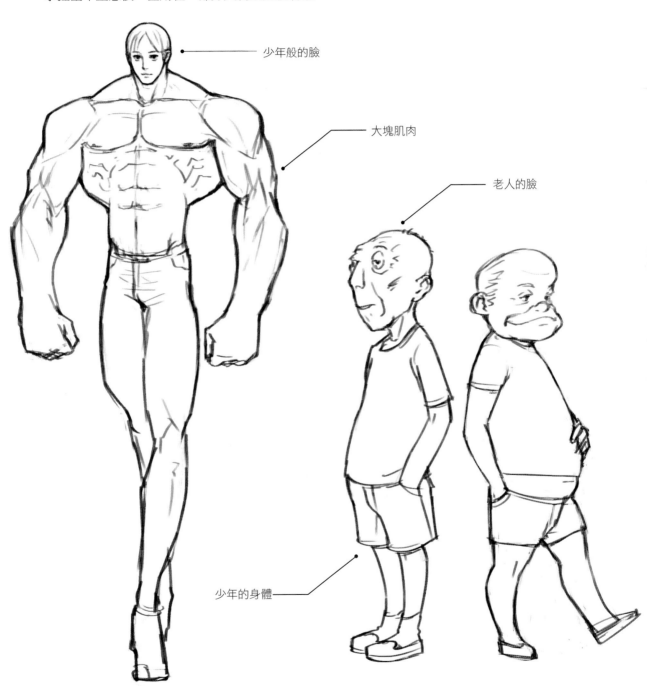

少年般的臉

大塊肌肉

老人的臉

少年的身體

將少年的臉配上超 MAN 的身體

腳的長度也變形。
越畫越覺得「心情很糟」。

老人的臉與少年的身體

老爺爺的臉佈滿皺紋，
資訊量多，畫起來會更有趣。

9 也描繪人以外的角色

主角飼養的狗或貓、吉祥物等,畫到人以外的角色的機會也不少。我想應該有不少人雖然擅長畫人,卻不擅長畫動物。

為何不能高明描繪人以外的角色?為何有擅長與不擅長的領域呢?

理由很簡單,就是不太了解描繪對象的關係。

因此,對不了解的東西先收集資料,仔細觀察,在自己心中掌握其特徵後再下手。

1 以人為基本的虛構角色

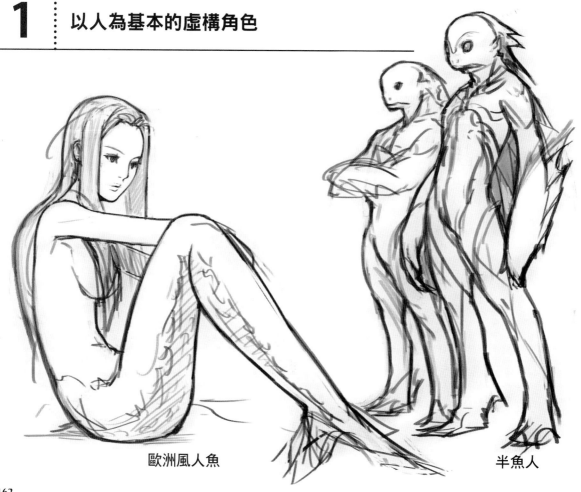

歐洲風人魚　　　　　　　　　　　半魚人

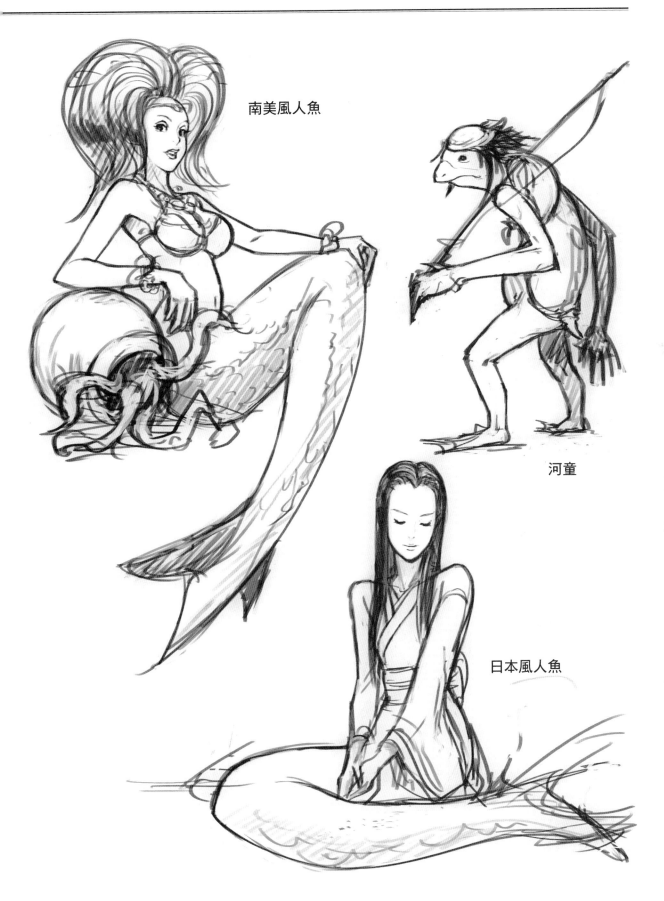

南美風人魚

河童

日本風人魚

2 製作狼人（男）看看

30%

全身形體（外表）：接近人
身體各部位的比例：接近人
頭部・四肢 　　：接近人
身軀 　　　　　：接近人
姿勢 　　　　　：雙腳步行
（稍微前傾）

10%

眼神或臉部骨骼等身體特徵
令人想起狼。

狼度

0%

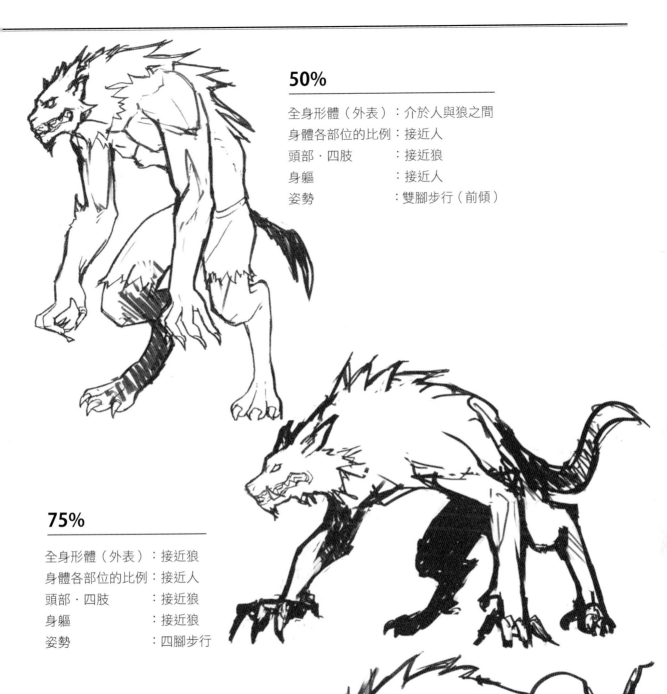

50%

全身形體（外表）：介於人與狼之間
身體各部位的比例：接近人
頭部・四肢　　　：接近狼
身軀　　　　　　：接近人
姿勢　　　　　　：雙腳步行（前傾）

75%

全身形體（外表）：接近狼
身體各部位的比例：接近人
頭部・四肢　　　：接近狼
身軀　　　　　　：接近狼
姿勢　　　　　　：四腳步行

100%

3 　虛構的角色

　不以人為基本的東西（如機器人、怪物等），就能自由自在描繪輪廓，
因此不妨大膽畫畫看。

　只要把不同的東西組合起來思考即可。

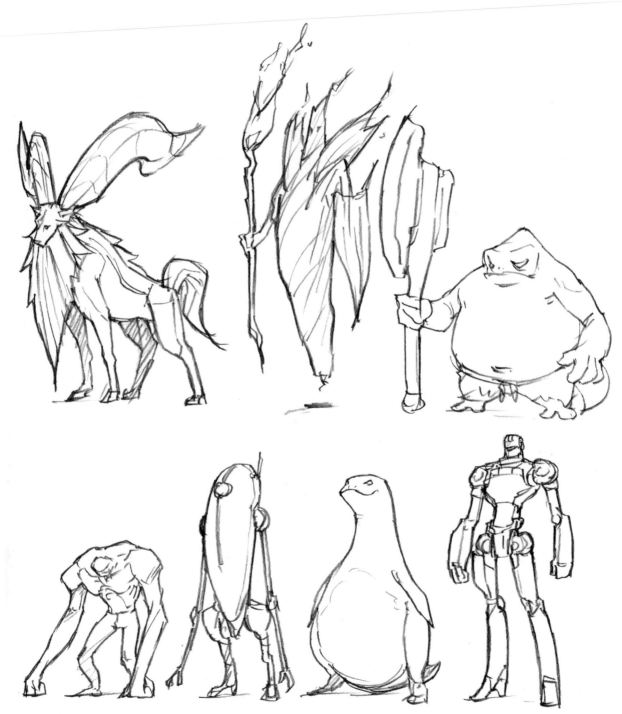

機器人如果是英雄體型，就能顯出正統派的感覺。

後　記

　　自從執筆本書以後，一直在思考設計人物上最重要的是什麼。

　　我想能提出好的創意當然重要，但也不能忽略把這種創意付諸成型傳達給他人的技術。

　　好不容易要動手畫畫，希望能透過眼睛所見來表現無法以言語來表達的情感，或難以說明的遊戲規則、功能等。

　　在執筆本書中，曾因每個項目各不相同，而找不到能夠把這些連接起來的主軸。

　　就在此時，多虧「短篇漫畫的畫法」的著者田中先生提供的點子，讓我能在想像實際設計人物的作業下撰寫下去。

　　我想把我本身在從事遊戲或動畫相關工作中所得的經驗、以及察覺到的事加進去。

　　去年有機會在高中及漫畫教室擔任繪畫講師一職，我想這個經驗對執筆本書，把自己平時下意識中所做的事以言語向他人說明有很大的幫助。

　　本書如果能對解決各位讀者在作畫或設計人物時感到「不對勁的地方」，或「有所不足」等問題有所助益，著者甚感安慰。

ヒラタリョウ

PROFILE

ヒラタリョウ

1977年大阪生。1996年進入京都精華大學設計學科。在學中就在株式會社INTELLIGENT SYSTEMS從事遊戲Graphic製作。2006年離開該公司後，在任職於動畫製作公司的友人推薦下前往東京。現在以自由作家的身分，從事以遊戲或動畫的人物設計為主的活動。也在海豚MBA擔任人物設計的講師。

主要工作…
【遊戲軟體】 「GAME BOY WARS ADVANCE 1＋2」「FAMICOM WARS DS」「主題公園 DS」人物設計 【劇場動畫】「HOTTARAKE之島～遙與魔法之鏡～」人物設計 【TV動畫】「BATTLE SPIRITS BRAVE」SPIRIT（精靈）設計（卡片中的創造物設計） 【書籍】誠文堂新光社刊 「精通人物的基本素描－男女老幼的畫法 決定版！」 【CD JACKET（封套）】STARCHILD REMIX ALBUM 「STA☆REMI」封套插圖

http://hirataryo.cocolog-nifty.com/blog/

海豚漫畫更新學院MBA（Manga Brush-up Academy）

2009年3月在東京‧東高圓寺創校。
以3個月為一期學會畫1本故事漫畫為概念的漫畫教室。
學員從小學生到社會人士、家庭主婦均有，認真學習漫畫製作。

http://www.iruga.com

TITLE

漫畫人物設計 保證班

STAFF

出版	三悅文化圖書事業有限公司
作者	ヒラタリョウ
監修	田中裕久
譯者	楊鴻儒
總編輯	郭湘齡
責任編輯	王瓊苹
文字編輯	林修敏　黃雅琳
美術編輯	李宜靜
排版	李宜靜
製版	明宏彩色照相製版股份有限公司
印刷	皇甫彩藝印刷股份有限公司
法律顧問	經兆國際法律事務所　黃沛聲律師
代理發行	瑞昇文化事業股份有限公司
地址	新北市中和區景平路464巷2弄1-4號
電話	(02)2945-3191
傳真	(02)2945-3190
網址	www.rising-books.com.tw
e-Mail	resing@ms34.hinet.net
劃撥帳號	19598343
戶名	瑞昇文化事業股份有限公司
初版日期	2012年2月
定價	350元

ORIGINAL JAPANESE EDITION STAFF

封面＆封面設計	伊藤　滋章
攝影	今井　康夫
本文排版	後藤　太一
監修‧改寫	田中　裕久
校訂‧校正	宮本　秀子
編輯（GRAPHIC社）	中西　素規

國家圖書館出版品預行編目資料

漫畫人物設計保證班／ヒラタリョウ作；楊鴻儒譯.
-- 初版. -- 新北市：三悅文化圖書，2012.01
168面；19×25.7公分

ISBN 978-986-6180-91-0(平裝)

1. 漫畫　2. 繪畫技法

947.41　　　　　　　　　　　　101000726

Manga College<2> / How To Draw Character
マンガの学校2／キャラクターの描き方
© 2011 Ryo Hirata
© 2011Graphic-sha Publishing Co., Ltd.
This book was first designed and published in Japan in 2011 by Graphic-sha Publishing Co., Ltd.
This Complex Chinese edition was published in Taiwan in 2012 by Sun Yea Publishing Co., Ltd.